張 旭 書 法 〈草書〉

月刊 書藝文人畫 法帖시리즈 51 장욱서법

研民 裵 敬 奭 編著

月刊 書藝文人畫

장욱(張旭)에 대하여

■ 人物簡介

장욱(張旭)은 당(唐)의 서예가로 자(字)는 백고(伯高) 또는 계명(季明)이라고 한다. 오(吳)의 강소성 소주시(江蘇省 蘇州市) 출신이다. 일찍이 벼슬은 상숙현위(常熟縣尉)와 우솔부장사(右率府長史)를 지냈기에 그를 장장사(張長史)라 불렀고, 또 오인(吳人)으로 태호를 끼고 살았기에 태호정(太湖精)이라고도 불렀다. 그의 생몰연대는 정확하지는 않는데, 그의 주요 활동시기는 당나라 개원(開元, 唐玄宗 713~741년)과 천보(天寶 唐玄宗 742~756년) 사이이다. 문일다(聞一多) 선생이 쓴 장욱연고(張旭年考)의 기록에 따르면 658~747년까지 향년 90세로 되어있으나, 일설에는 675~약 750년 사이로 향년 76세 또는 675~759년 향년 85세로 기록되어 있다고들한다. 그의 어머니는 육씨(陸氏)로 초당(初唐)의 유명한 서예가였던 육간지(陸柬之)의 질녀(侄女)였다. 육씨 가문은 대대로 서예를 잘하였는데, 가풍대로 그의 아들 육언원(陸彦遠)은 장욱(張旭)의 외삼촌이었다. 장욱은 어려서 외삼촌을 따라서 글을 익혔고, 점차 가학을 계승하여 뛰어나고 훌륭한 가르침으로 서예의 토대를 다질 수 있었다.

그는 사과(詞科) 출신으로 시(詩)도 잘하였는데 회계(會稽)의 하지장(賀知章), 윤주(潤州)의 포융(包融), 양주(揚州)의 장약허(張若虛) 등과 함께 오중사사(吳中四士)라 불릴 정도로 시에 능하여《전당시(全唐詩)》에도 그의 시 6수가 수록되어 있다. 당시에 두보(杜甫)와도 친밀했던 교분관계를 유지하고 있었다.

그는 술을 무척 좋아하여《신당서(新唐書)》에는 "그는 술을 좋아하여 매번 크게 취하면 소리를 고래고래 지르면서 미친듯이 달려가서 글씨를 쓰곤 했는데, 어떤 때는 붓대신에 머리카락에 먹물을 묻혀 글씨를 쓰기도 하였다."고 기록되어 있는데 이로 인하여 그를 장전(張顚)이라 하였고, 당시에 시를 잘 쓴 이백(李白)과 칼춤을 잘 추었던 배민(裵旻), 그림을 잘 그렸던 오도자(吳道子) 등과 함께 사절(四節)이라 불렸는데, 하지장(賀知章), 이백(李白), 이진(李進), 이적지(李適之), 최종지(崔宗之), 이진(李進), 초순(焦循) 등과 함께 음중팔선(飮中八仙)으로도 불렸다.

■ 시대적 환경과 학서(學書)

그가 살았던 당(唐)의 시기에는 국력이 강성하고, 경제 문화가 번영을 누리며 다원화되던 융합의 시기이기도 하였다. 문화가 발전하고 새롭게 창신되던 시기로 정치적으로는 봉건사회의 최고 절정기이기도 했다. 어려서부터 가학(家學)으로 다져진 인문예술의 토양 위에, 그의 성격상 구애와 속박을 싫어했던 성정으로 인하여 창조와 혁신을 정통으로 돌파하려고 노력하였다. 성당(盛唐)시기의 사회기풍과 사상의 기초속에서 그 당시는 장지(張芝)와 이왕(二王)의 정통서법만을 고수하는 획일적인 풍토속에서도 그는 평소에 진지하고도 객관적인 사고와 관찰로 자기만의 합리적인 깨우침을 통하여 예술세계의 변모를 꾀하는데 노력하였던 점이 중요하다.

그가 초서를 깨우치게 된 이야기를 그의 《자언첩(自言帖)》에 기록하고 있는데 공주(公主)의 마부들이 길을 다투어 가는 것을 보고, 또 고취곡(鼓吹曲)을 듣고 필법을 깨달았으며, 공손대낭(公孫大娘)이 검무춤을 추는 것을 보고서 초서의 필법정신을 깨우쳤다고 기록하고 있다. 곧 길을 다투는 것을 보고 구성의 포치를 얻고, 고취곡을 듣고서 필속의 완급과 경중을 이해했고, 검무를 보면서 유연하면서도 절도있는 변화를 깨달아서 신운(神韵)을 얻었던 것이다. 이렇듯 일상의 주의 깊은 관찰력으로 서예에 접목할 줄 알았던 것이다.

결국 이왕(二王)의 전형(典刑)이 무너지기 시작하여 전통에 대한 방향으로 새로운 것을 창조하려던 혁신파(革新派)로 장욱(張旭)이 앞장서서 활약하며 나타나자 당시의 보수파(保守派)에 큰 충격을 주기도 하였다.

그러나, 그는 실제로 이왕(二王)의 전통적 서법이 충실히 갖춰진 상태에서 새롭게 변화모색하여 자기만의 서풍(書風)을 이뤄내었다. 초기엔 금초(今草)의 공부에서 더욱 나아가 점획(點畵)으로 형질(形質)을 삼고, 사전(使轉)으로 정성(情性)을 삼았다가 끝내 웅혼(雄渾)하고 방종(放縱)한 광초(狂草)의 절정미를 보여주어 그를 초성(草聖)으로 부르게 된 것이다.

훗날 그의 서법은 최막(崔邈)과 안진경(顏眞卿)에게 큰 영향을 주었고, 안진경(顏眞卿)은 그의 필법을 직접 배운 과정을 《장장사전안노공십이필법(張長史傳顏魯公十二筆法)》이라는 서법서론을 남기게 된다.

■ 작품의 특징

그의 글씨는 호방한 성격으로 비교적 살찌고, 힘있는 선조(綫條)인데, 마치 귀비(貴妃)가 목욕하고 나온듯하며, 표일분방(飄逸奔放)함이 잘 녹아있다. 용필(用筆)은 정묘(精妙)한데, 들뜨는 세속적인 글씨가 없으며, 활달하면서도 두텁고, 흉금을 담은 것이 붓마다 드러나서 강경(剛勁)하고, 정발(挺拔)하며 웅건(雄健)한 풍모를 보인다. 자법(字法)은 글씨가 정숙(情熟)하고 결자(結字)는 고고(高古)하고도 관박(寬博)하여 기세를 형성하고 있다. 장법(章法)은 자연스런 소밀(疎密)과 부앙(俯仰)과 향배(向背)가 단락마다 다른 풍격의 운율(韵律)을 지니도록 하고, 또 떨어져 있어도 기세는 관통하고 있다. 방원(方圓)과 제안(提按), 사전(使轉), 허실(虛實)이 잘 구현되어 참치착락(參差錯落)하고, 근엄함이 혼연일체가 되어 있다.

그의 서풍(書風)은 곧 그의 성격과 술을 사랑한 시적인 정신과 고법을 창신한 노력 등이 잘 섞여 만들어진 결과물로 보이는데, 그가 구현한 작품들의 표현이다.

정대기상(正大氣像)한 품격을 지니고 있으면서도 귀신이 드나들듯한 변화와 천변만화의 느낌으로 끊어진듯 뜻은 이어지는 듯하여 무한한 상상력도 남겨주기도 하고 있다. 광(狂)적이긴 하여도 괴이하지 않고, 중정(中正)을 견지한 가운데서 변화를 추구하였으니, 천마(天馬)가 하늘 위로 자유자재로 나는 것 같고, 종이 가득 구름 안개를 피어 올리는 것 같다는 평가를 받게된 것이다.

천리를 뻗어나갈듯한 기세를 표현하면서도 그의 선조(綫條)는 절주감을 더하니 품격있는 광방(狂放)의 초서를 잘 구현해낸 것이다.

■ 각 서가들의 평가

역대 서가들이 "고인들 중에 장욱만한 이가 없고, 앞으로도 장욱만한 이가 없을 것이다"고 한 말을 보더라도, 그의 초서는 대단한 것임에 틀림없다. 그의 출현으로 이후의 많은 서예가들의 서풍변화에 큰 영향을 끼친 것은 사실이기 때문이다. 그의 품격과 사람됨됨이는 호탕하고도 진취적이며 탁월했다. 풍류를 즐기면서 벗들과도 폭넓게 교유하였고, 가는 곳마다 수시로 자연스레 글을 썼으며, 성정에 맞기면서 글을 쓴 흔적이 그대로 드러났는데, 붓을 들면 수행(數行)을 써내려갔는데, 한조각 구름 연기가 피어오르는 듯 하였다한다. 그와 교우하던 벗들이나 서예가들이 그를 보고 지은 시와 글들이 무척 많은데, 당(唐)의 안진경(顔眞卿)은 "장욱의 성격은 비록 방자하여도, 서법은 법도를 잘 지키고 있다. 이왕(二王)의 법도에 들어가지 않은 것은 장욱의 필적이 아니다"고 하였다. 채희종(蔡希綜)은《법서론(法書論)》에서 이르기를 "장욱은 홀로 서 있고, 그 소리는 온천지에 집중되었고, 뜻과 기상은 기이하다. 웅일(雄逸)한 기상은 하늘에 따른 것이며, 홍이 오른 뒤에는 붓을 날리며 벽에다 쓰고, 나무에도 쓰면서 갖은 모양을 이루어내니 마치 나는 듯이 움직인다"고 하였다. 소식(蘇軾)은《동파집(東坡集)》에서 이르기를 "장욱의 초서는 성기고 여리며 예법에 구속을 받지 않는다. 조금 필획을 생략을 한 곳이 있어도 그 뜻과 자체는 저절로 충족시키니, 신일(神逸)이라고 부르는 것이다."고 하였다.

송(宋)의 미불(米芾)도《해악서평(海岳書評)》에서 이르기를 "장욱은 귀신이 울부짖고 밤하늘을 울리듯하며, 여름날 구름이 산에 피어오르는 듯하고, 뛰어난 기세와 기이한 형상으로 가히 측량할 수가 없다"고 하였다. 청(淸)의 유희재(劉熙載)는《예개(藝槪)》에 기록하기를 "한창려(韓昌黎)가 장욱의 글씨를 이르기를 변동하는 것이 귀신같아서 헤아릴 수가 없다고 하였는데 이 말은 기이하지만 정상이다. 대개 귀신의 도(道)도 굴신합벽(屈信闔闢, 곧 오무리고, 펴고, 열고, 닫는 것으로 음양의 변화를 뜻한다.)에 지나지 않기 때문이다"고 하였다. 이 외에도 많은 시로써 그를 평가했는데 몇 수 보면 그의 성격을 알 수 있다.

두보(杜甫)《음중팔선가(飮中八仙歌)》

張旭三杯草聖傳	장욱은 석잔 술 마시고 초성이라 전하는데
脫帽露頂王公前	모자벗고 머리드러내어 왕공앞에 나아가
揮毫落紙如雲煙	붓들어 종이에 써내려가니 구름연기 일어나네

고적(高適)《취후증장구욱(醉後贈張九旭)》

世上謾相識	세상 사람 서로 잘못알아보지만
此翁殊不然	이 노인네 남들과 달라 그러지 않지
興來書自聖	홍나서 붓잡으면 초성(草聖)이 되고
醉後語尤顚	술취한 뒤 하는 말 걸림이 없네
白髮老閑事	흰머리 늙은이 하는 일없이
靑雲在目前	세상일은 멀리 떨어져 산다네

床頭一壺酒	침상앞에 술병을 놓아두었으니
能更幾回眼	거듭 몇번이나 눈길을 보냈던가

이기(李頎)의《증장욱(贈張旭)》

張公性嗜酒	장공은 술을 좋아하는 성격이라
豁達無所營	활달하고 아무것도 바라지 않네
皓首窮草隷	흰머리로 초예를 연구하니
時稱太湖精	사람들은 태호정이라 불렀지
露頂踞胡床	이슬 맺히면 호상에 의지하고
長叫三五聲	긴 소리로 몇마디 외쳤지
興來灑素壁	흥나면 술마신 뒤 벽을 명주삼아서
揮筆如流星	휘호한 것이 마치 유성같다네

■ 남긴 주요작품들

　장욱의 작품으로 알려진 것은 많으나 실제 묵적(墨迹)은 다소 적고 거의가 각석(刻石)이 많고 이미 유실 소실된 것과 장지(張芝)의 작품으로 보이는 위작들도 많은 편으로 논쟁이 있는 것도 있다. 초서작품이 거의 대부분이며 해서로는《낭관석주기(郞官石柱記)》가 유명하다.

　알려진 그의 초서작품으로는《고시사첩(古詩四帖)》,《두통첩(肚痛帖)》,《이청연서(李靑蓮序)》,《잔추입낙양첩(殘秋入洛陽帖)》,《천자문잔석(千字文殘石)》,《천자문(千字文)》,《종년첩(終年帖)》,《금욕귀첩(今欲歸帖)》,《이월팔일첩(二月八日帖)》,《질통첩(疾痛帖)》,《자언첩(自言帖)》,《반야바라밀다심경(般若波羅蜜多心經)》 등이 있으며,《관군첩(冠軍帖)》은 일설에 장지(張芝)의 글이라고도 하는데, 이는《역대명신법첩제이(歷代名臣法帖第二)》에 똑같은 작품이 실려있기 때문으로 논쟁이 되고 있다.

　송(宋)의 선덕연간(宣德年簡)에 지어진《선화서보(宣和書譜)》의 기록에 따르면 장욱의 글씨가 24종의 법첩이 있었다고 하는데,《낙양첩(洛陽帖)》,《영가첩(永嘉帖)》,《화양첩(華陽帖)》,《장안첩(長安帖)》,《청감사첩(淸鑒寺帖)》,《대제첩(大弟帖)》,《평안첩(平安帖)》,《정행임첩(定行臨帖)》,《황보첩(皇甫帖)》,《공군첩(孔君帖)》,《구부득서첩(久不得書帖)》,《승고첩(承告帖)》,《대초첩(大草帖)》,《취묵첩(醉墨帖)》,《기서첩(奇書帖)》,《천자문(千字文)》,《춘초첩(春草帖)》,《추심첩(秋深帖)》,《주선첩(酒船帖)》,《겸소첩(縑素帖)》,《자각첩(自覺帖)》,《왕찬평시(王餐評詩)》,《제사첩(諸舍帖)》,《덕언첩(德言帖)》 등이 있는데 애석하게도 이것들은 모두 일찌기 유실되고 이름만 기록으로 남아있게 되었다.

目　次

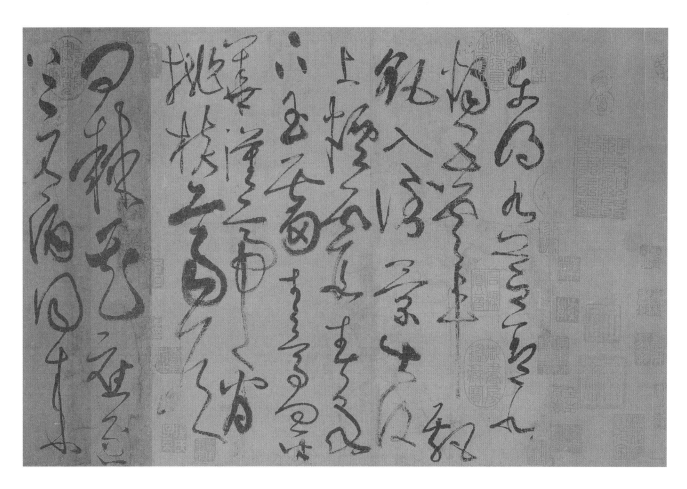

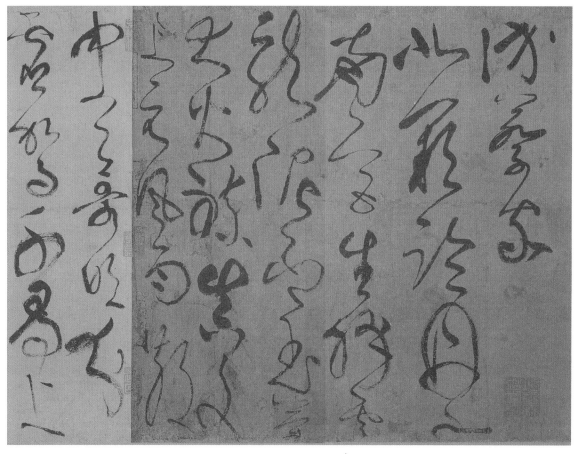

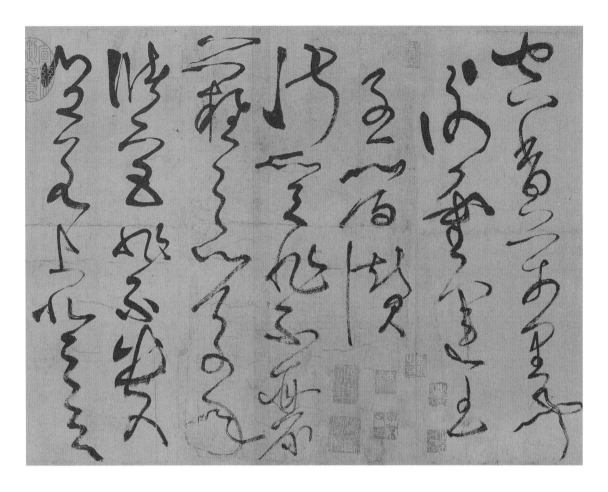

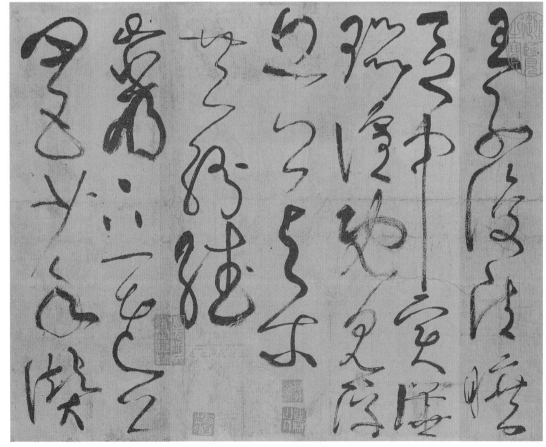

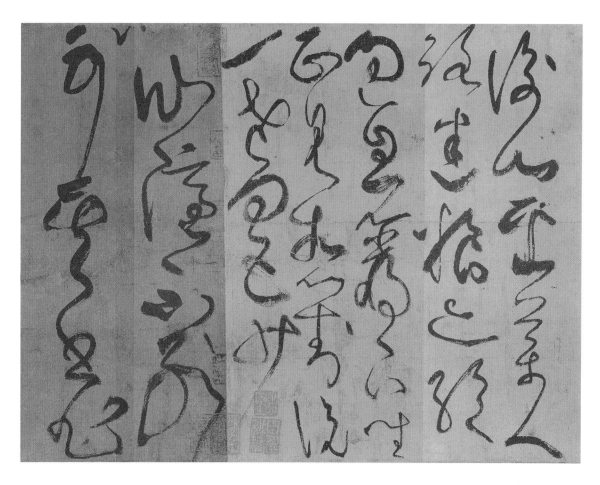

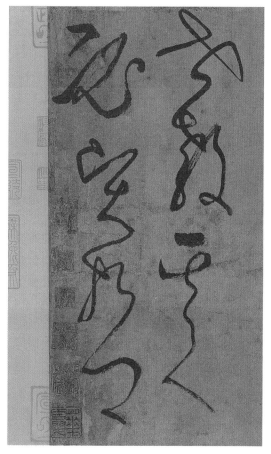

1. 古詩四帖
(墨迹本)

① 庾信《道士步虛
詞》其二

東 동녘 동
明 밝을 명
九 아홉 구
芝 지초 지
盖 덮을 개
北 북녘 북
燭 촛불 촉
五 다섯 오
雲 구름 운
車 수레 거
飄 날릴 표
颻 날릴 요
入 들 입
倒 거꾸로 도
景 그림자 영
※그림자 影의 뜻임

出 날 출
沒 빠질 몰

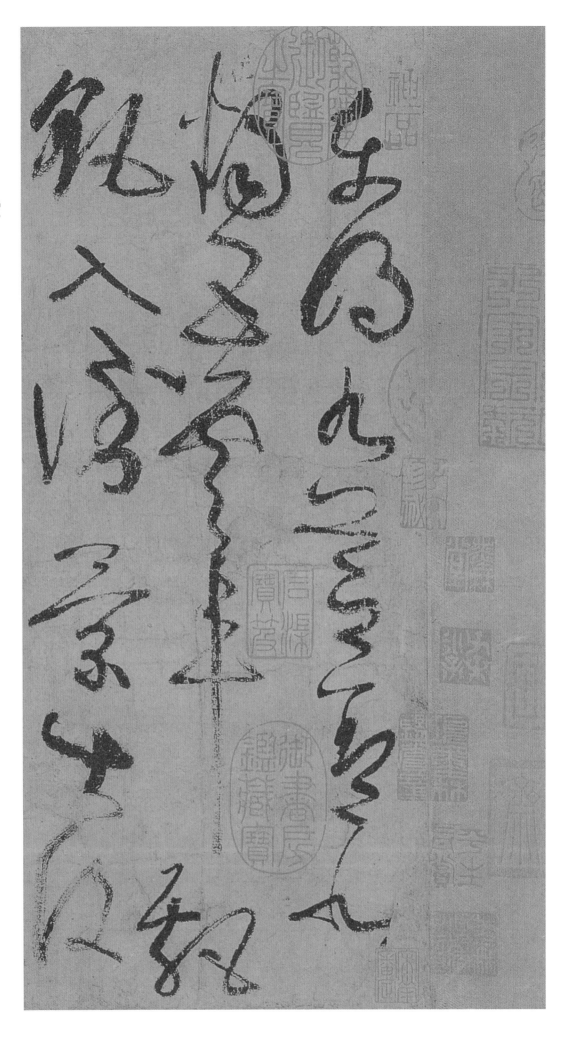

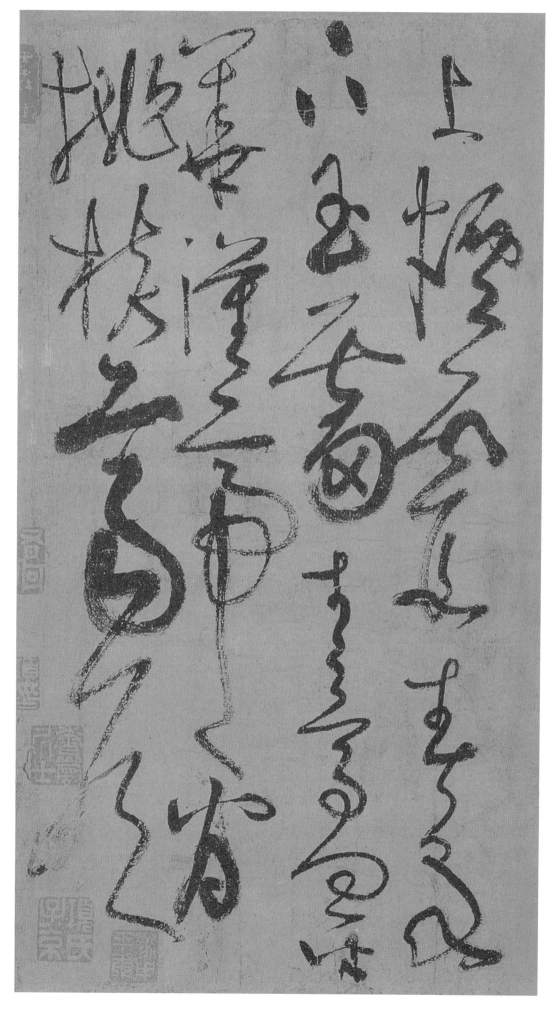

上 오를 상
煙 안개 연
霞 노을 하
春 봄 춘
泉 샘 천
下 내릴 하
玉 구슬 옥
霤 낙수물 류
靑 푸를 청
鳥 새 조
向 향할 향
金 쇠 금
華 빛날 화
漢 한나라 한
帝 임금 제
看 볼 간
桃 복숭아 도
核 씨 핵
齊 제나라 제
侯 벼슬 후

問 물을 문
棘 가시 극
※원문은 棗(대추 조)로 기록
 됨
花 꽃 화
應 응할 응
逐 따를 축
上 윗 상
元 으뜸 원
酒 술 주
※원문 上元應送酒로 기록됨
同 함께 동
來 올 래
訪 찾을 방
蔡 나라이름 채
家 집 가
※원문은 來向蔡經家

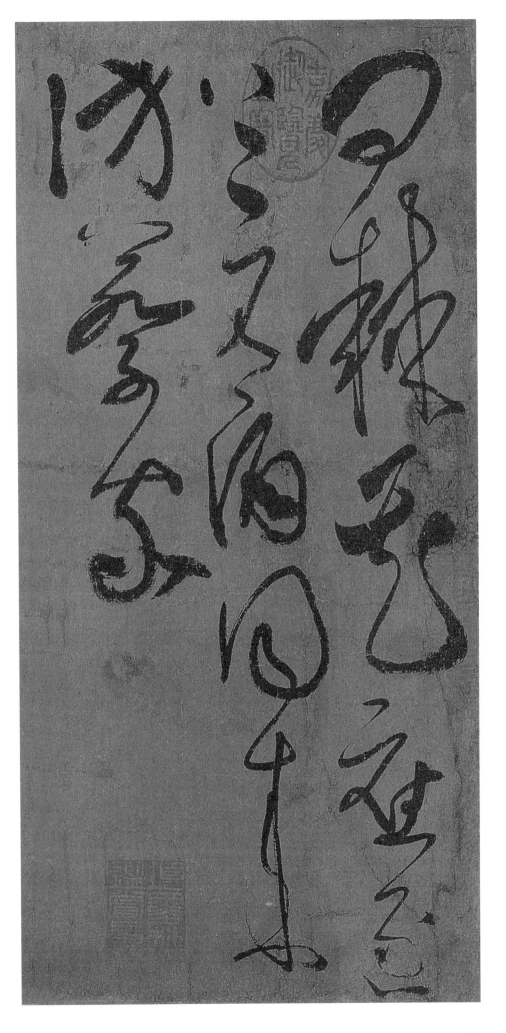

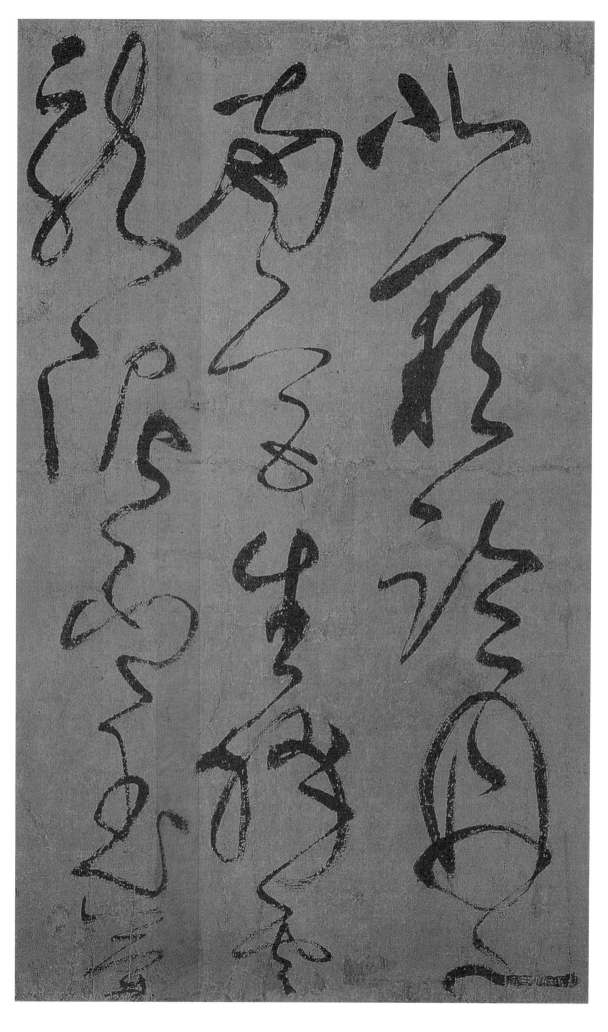

② 庾信《道士步
　　虛詞》其八

北 북녘 북
闕 대궐 궐
臨 임할 림
丹 붉을 단
※원문은 玄
水 물 수
南 남녘 남
宮 궁궐 궁
生 날 생
絳 붉을 강
雲 구름 운
龍 용 룡
泥 진흙 니
印 도장 인
玉 구슬 옥
簡 대쪽 간
※원문은 策임

大 큰 대
火 불 화
練 단련할 련
眞 참 진
文 글월 문
上 윗 상
元 으뜸 원
風 바람 풍
雨 비 우
散 흩어질 산
中 가운데 중
天 하늘 천
哥 노래 가
※歌의 古字임
吹 불 취
分 나눌 분

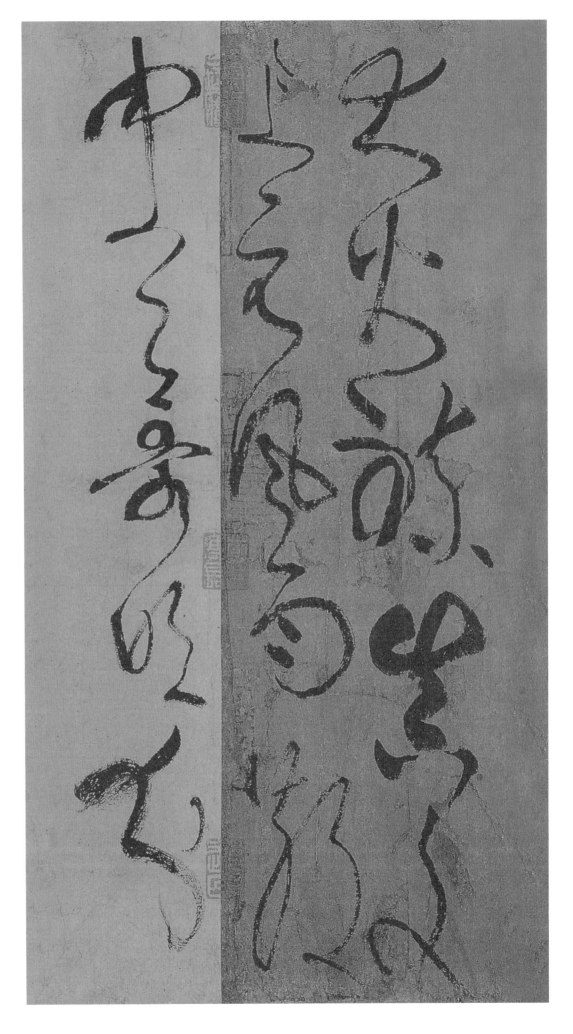

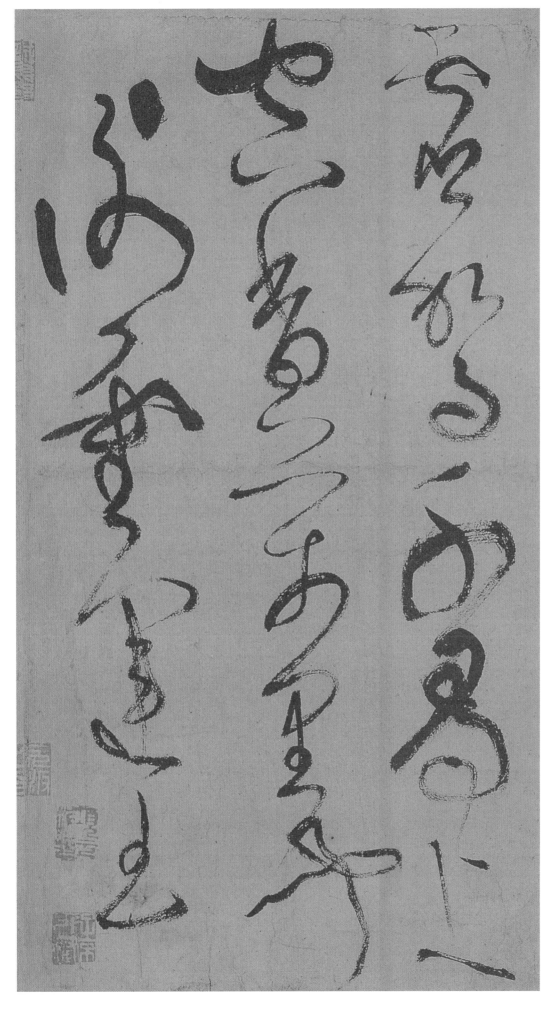

虛 빌 허
※원문은 靈(령)임

駕 말탈 가

千 일천 천

尋 깊을 심

上 오를 상

空 빌 공

香 향기 향

萬 일만 만

里 거리 리

聞 냄새맡을 문

③ 謝靈運《王子晉讚》

淑 맑을 숙
質 바탕 질
非 아닐 비
不 아니 불
麗 고울 려
難 어려울 난
之 갈 지
以 써 이
萬 일만 만
年 해 년

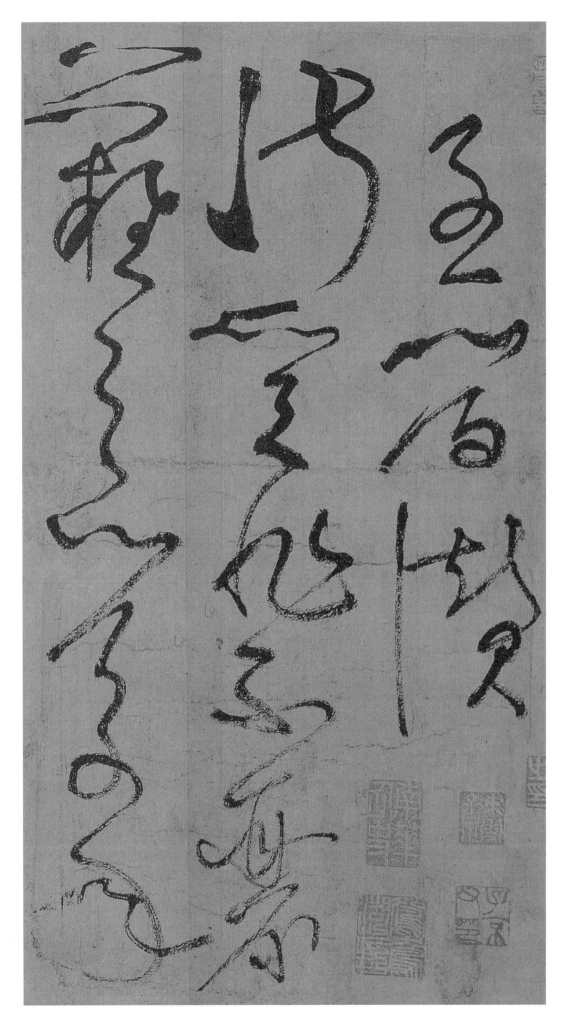

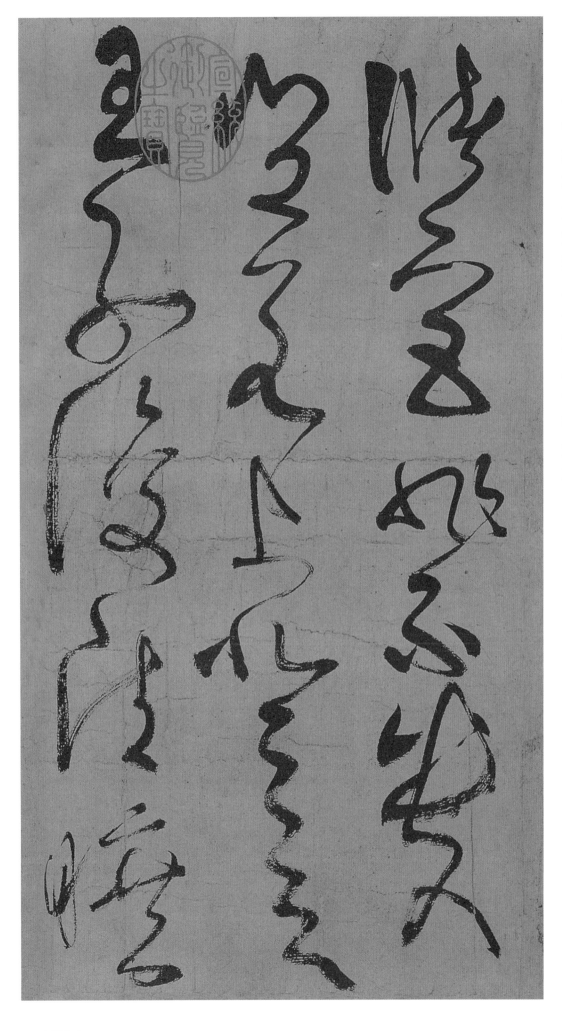

儲 태자 저
宮 궁궐 궁
非 아닐 비
不 아니 불
貴 귀할 귀
豈 어찌 기
若 같을 약
上 오를 상
登 오를 등
天 하늘 천
王 임금 왕
子 아들 자
復 회복할 복
淸 맑을 청
曠 넓을 광

區 구역 구
中 가운데 중
實 사실 실
譁 시끄러울 화
※작가 오기 추가로 더 쓴 것
囂 시끄러울 효
諠 시끄러울 훤
※喧과 同字임
旣 이미 기
見 볼 견
浮 뜰 부
丘 언덕 구
公 벼슬 공
與 더불 여
爾 너 이

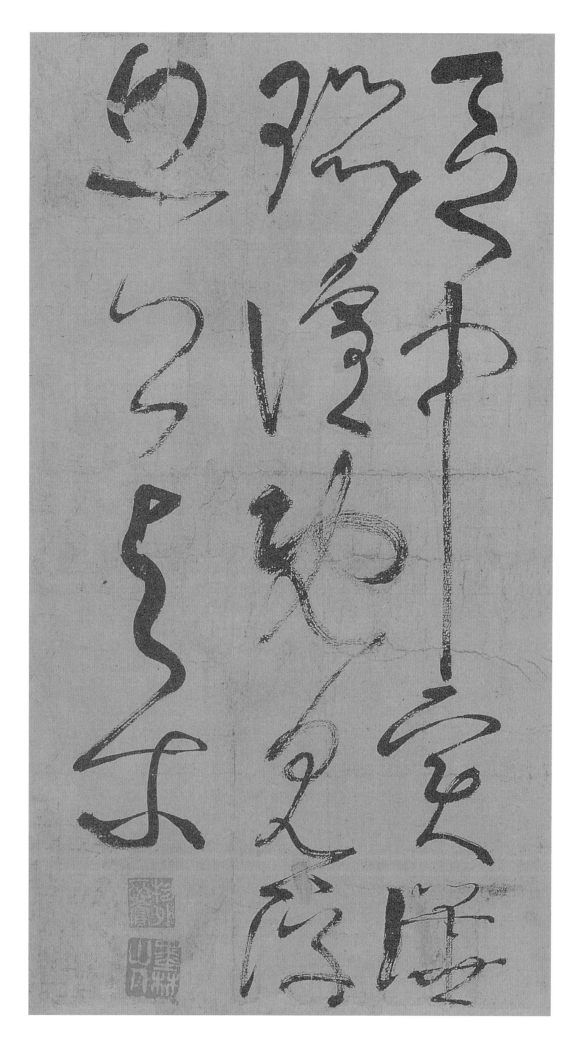

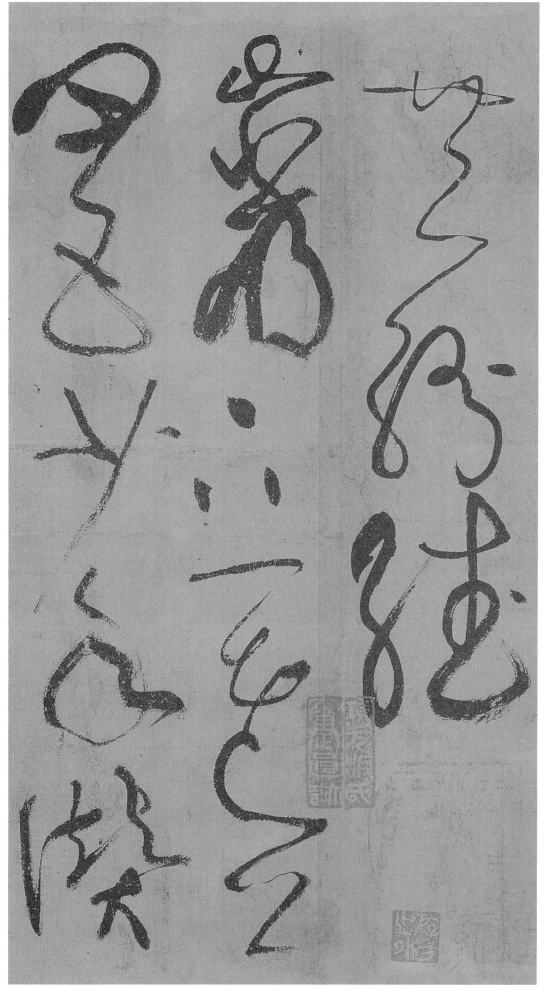

共 함께 공
紛 어지러워질 분
繙 펄럭일 번
※원문 翻(번)으로 同字임

④ 謝靈運《巖下一
老公四五少年讚》

衡 저울 형
山 뫼 산
朶 캘 채
藥 약 약
人 사람 인
路 길 로
迷 미혹할 미
粮 양식 량
※糧과 同字임
亦 또 역
絶 끊을 절
過 지날 과
息 쉴 식
巖 바위 암
下 아래 하
坐 앉을 좌

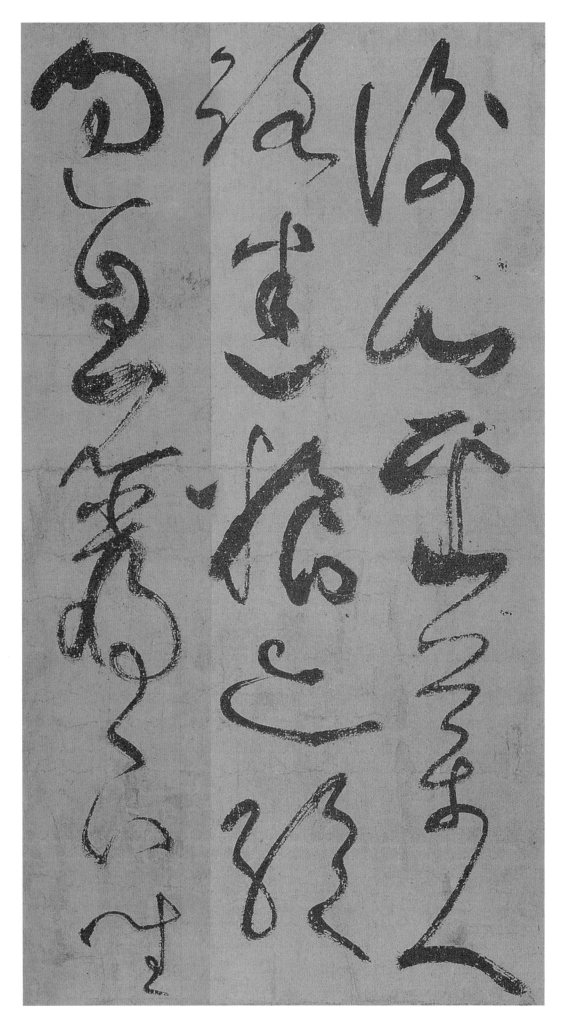

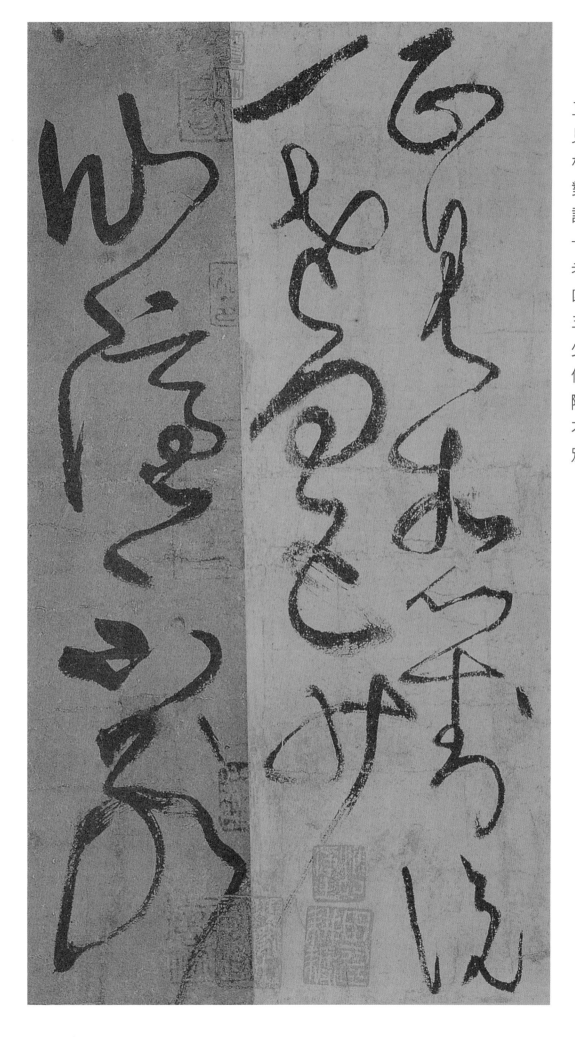

正 바를 정
見 볼 견
相 서로 상
對 대할 대
說 말씀 설
一 한 일
老 늙을 로
四 넉 사
五 다섯 오
少 젊을 소
仙 신선 선
隱 숨을 은
不 아니 불
別 구별할 별

可 가할 가
※상기 2字는 可別을 거꾸로
　쓴 것 표시됨
其 그기
書 글 서
非 아닐 비
世 세상 세
敎 가르칠 교
其 그기
人 사람 인

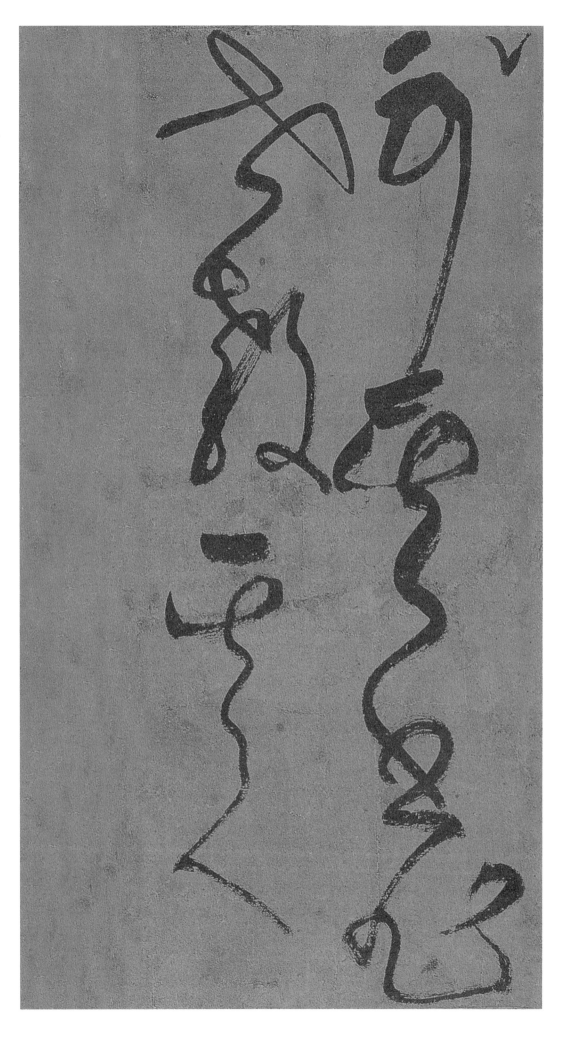

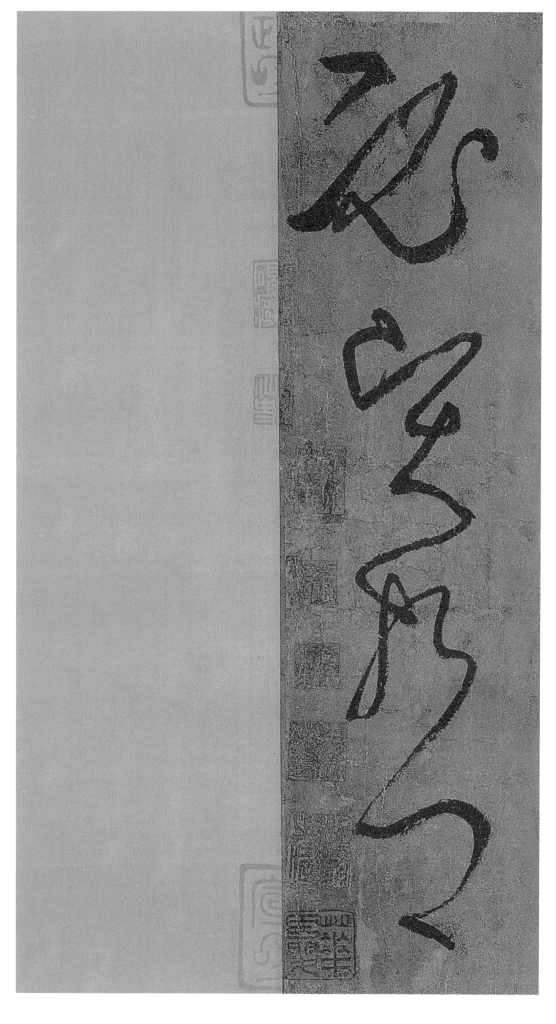

必 반드시 필
賢 어질 현
哲 밝을 철

2. 古詩四帖 (拓本)

① 庾信《道士步虛詞》其二

東	동녘 동
明	밝을 명
九	아홉 구
芝	지초 지
蓋	덮을 개
北	북녘 북
燭	촛불 촉
五	다섯 오
雲	구름 운
車	수레 거
飄	날릴 표
飆	날릴 요
入	들 입
倒	거꾸로 도
景	그림자 영

※影(영)의 뜻임

出	날 출
沒	빠질 몰

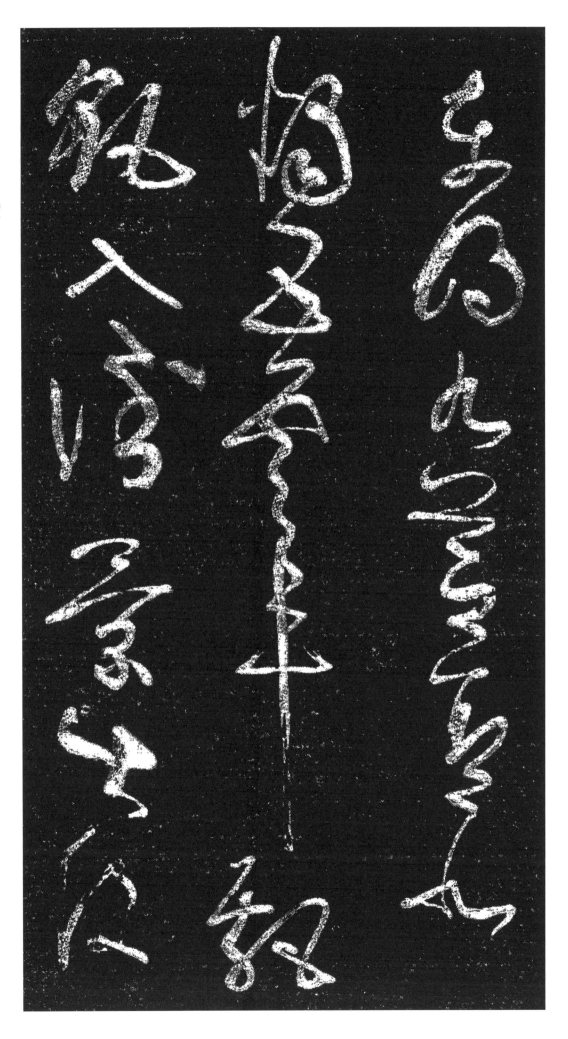

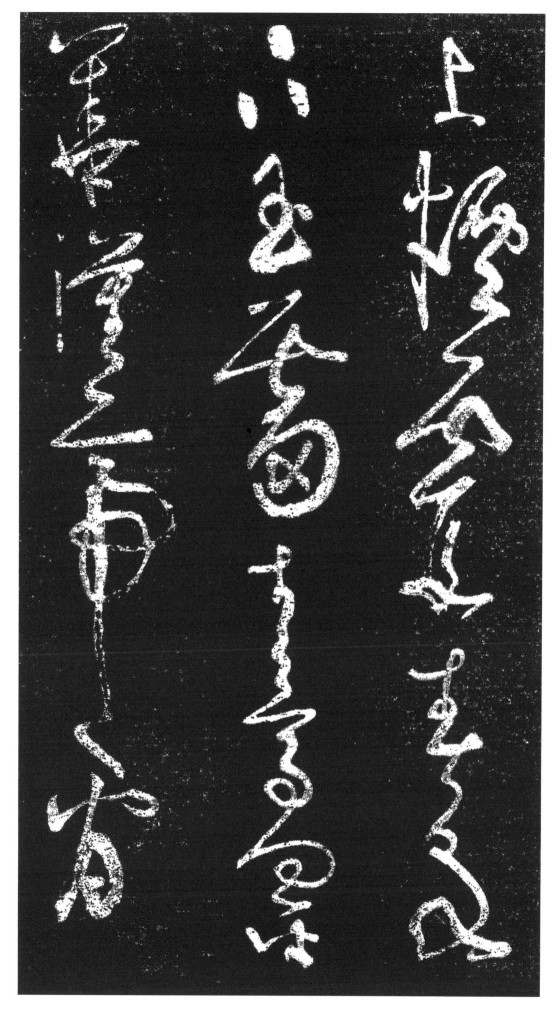

上 오를 상
煙 안개 연
霞 노을 하
春 봄 춘
泉 샘 천
下 내릴 하
玉 구슬 옥
霤 낙수물 류
青 푸를 청
鳥 새 조
向 향할 향
金 쇠 금
華 빛날 화
漢 한나라 한
帝 임금 제
看 볼 간

桃 복숭아 도
核 씨 핵
齊 제나라 제
侯 벼슬 후
問 물을 문
棘 가시 극
※원문 棗(조)로 기록됨
花 꽃 화
應 응할 응
逐 따를 축
上 윗 상
元 으뜸 원
酒 술 주
※원문 上元應送酒로 기록됨
同 함께 동
來 올 래

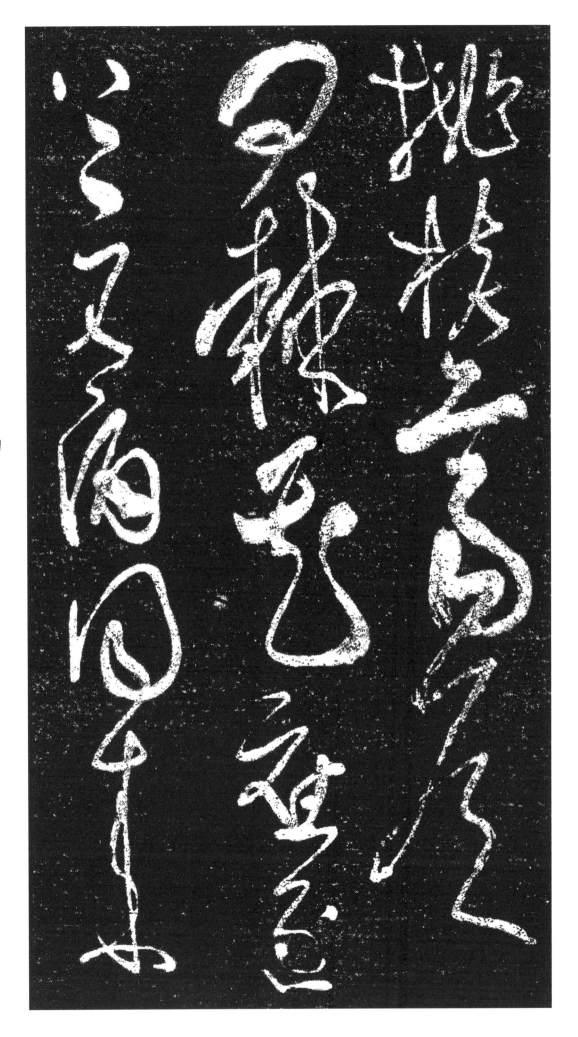

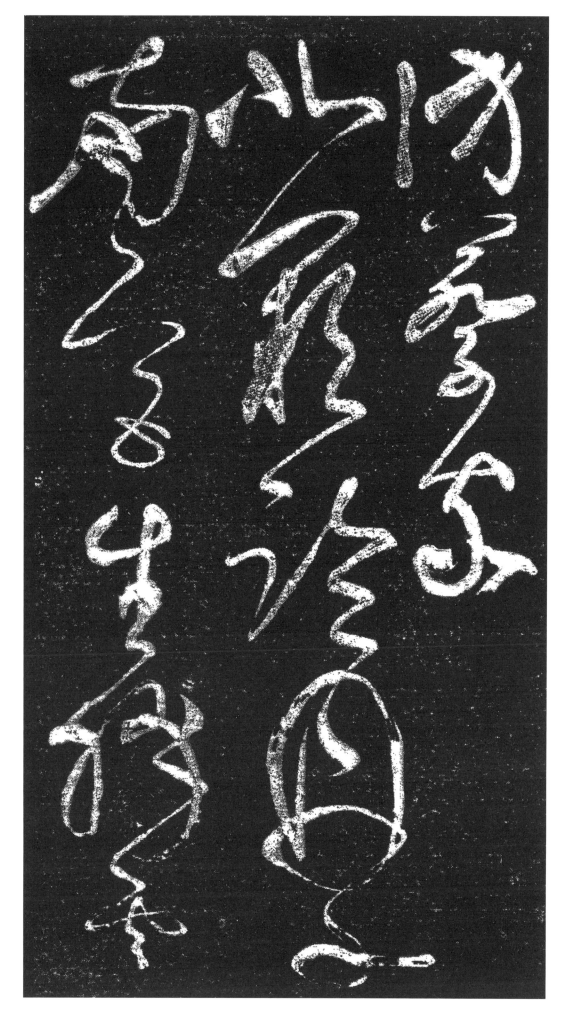

訪 찾을 방
蔡 나라이름 채
家 집 가
※원문은 來向蔡經家로 기록됨

② 庾信《道士步虛
詞》其八

北 북녘 북
闕 대궐 궐
臨 임할 림
丹 붉을 단
※원문은 玄임
水 물 수
南 남녘 남
宮 궁궐 궁
生 날 생
絳 붉을 강
雲 구름 운

龍 용 룡
泥 진흙 니
印 도장 인
玉 구슬 옥
簡 대쪽 간
※원문은 策임
大 큰 대
火 불 화
練 단련할 련
眞 참 진
文 글월 문
上 윗 상
元 으뜸 원
風 바람 풍
雨 비 우
散 흩어질 산

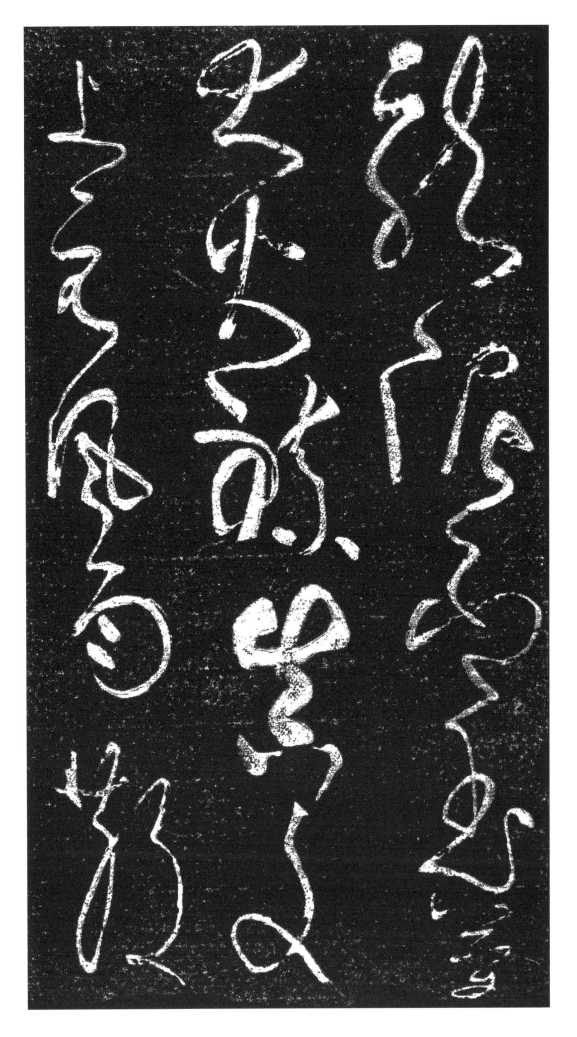

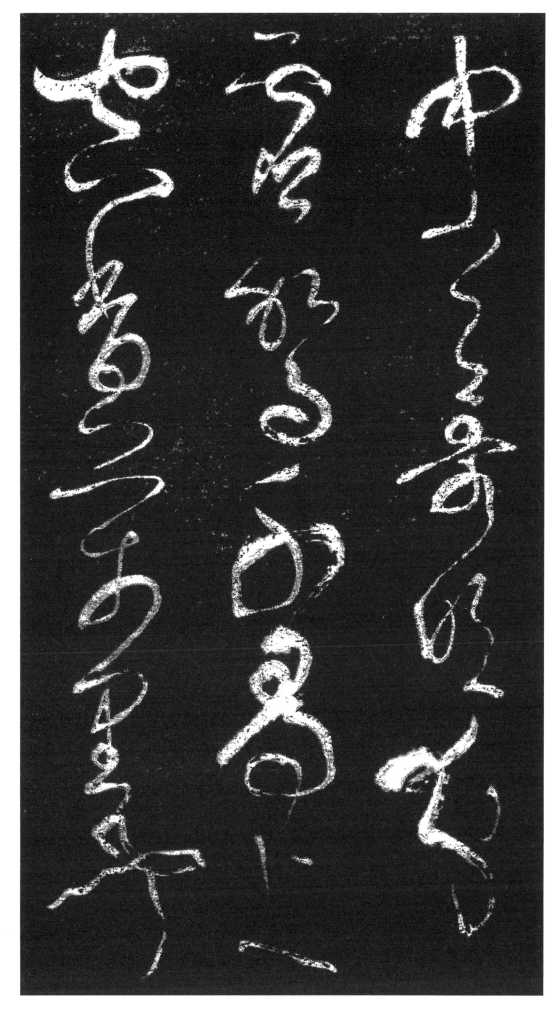

中 가운데 중
天 하늘 천
哥 노래 가
※歌의 古字임
吹 불 취
分 나눌 분
虛 빌 허
※원문 靈임
駕 말탈 가
千 일천 천
尋 깊을 심
上 오를 상
空 빌 공
香 향기 향
萬 일만 만
里 거리 리
聞 냄새맡을 문

③ **謝靈運《王子晉讚》**

淑 맑을 숙
質 바탕 질
非 아닐 비
不 아니 불
麗 고울 려

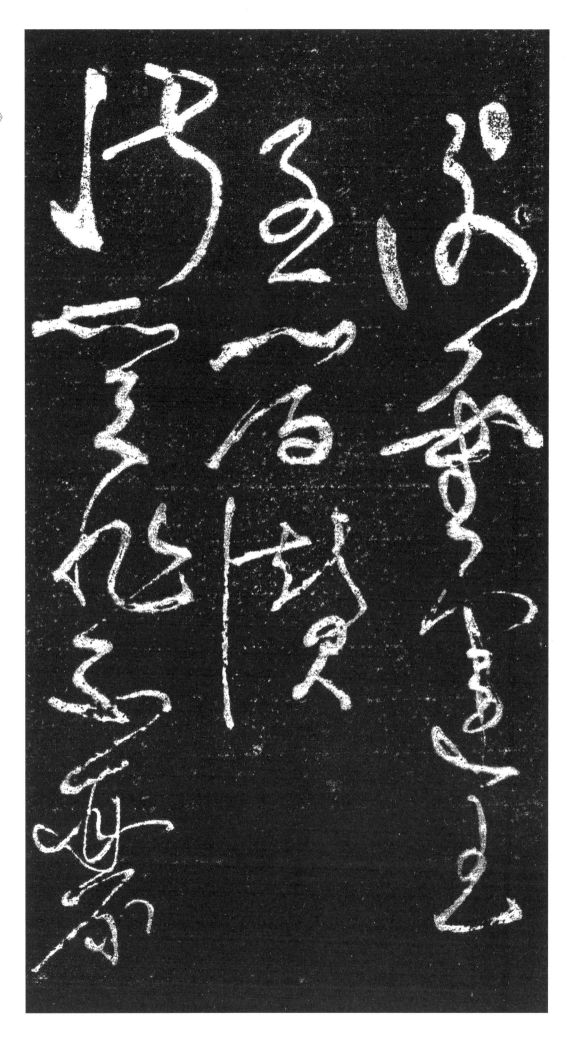

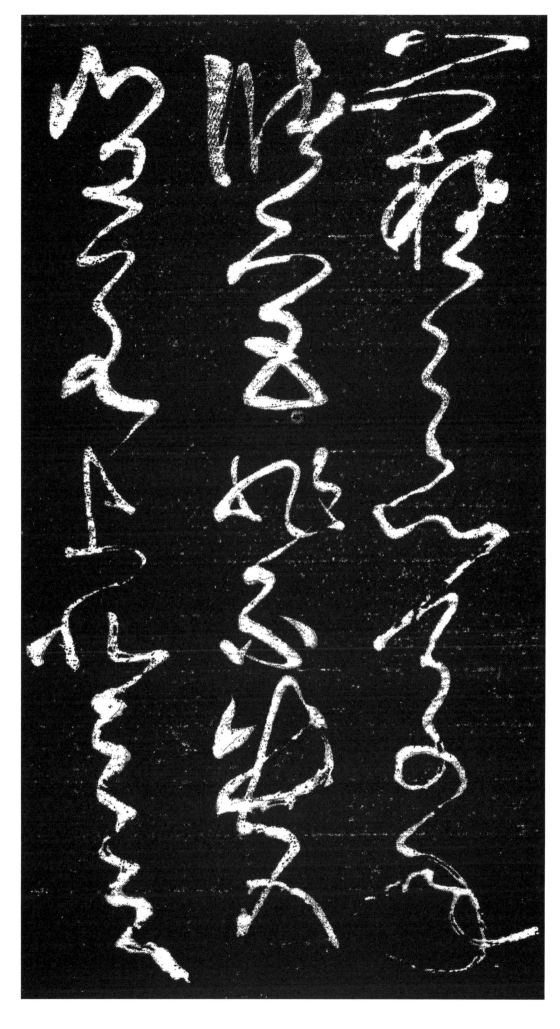

難 어려울 난
之 갈 지
以 써 이
萬 일만 만
年 해 년
儲 태자 저
宮 궁궐 궁
非 아닐 비
不 아니 불
貴 귀할 귀
豈 어찌 기
若 같을 약
上 오를 상
登 오를 등
天 하늘 천

王 임금 왕
子 아들 자
復 회복할 복
淸 맑을 청
曠 넓을 광
區 구역 구
中 가운데 중
實 사실 실
譁 지꺼릴 화
※작가 오기 추가로 씀
囂 시끄러울 효
誼 시끄러울 훤
※喧과 同字임
旣 이미 기
見 볼 견
浮 뜰 부

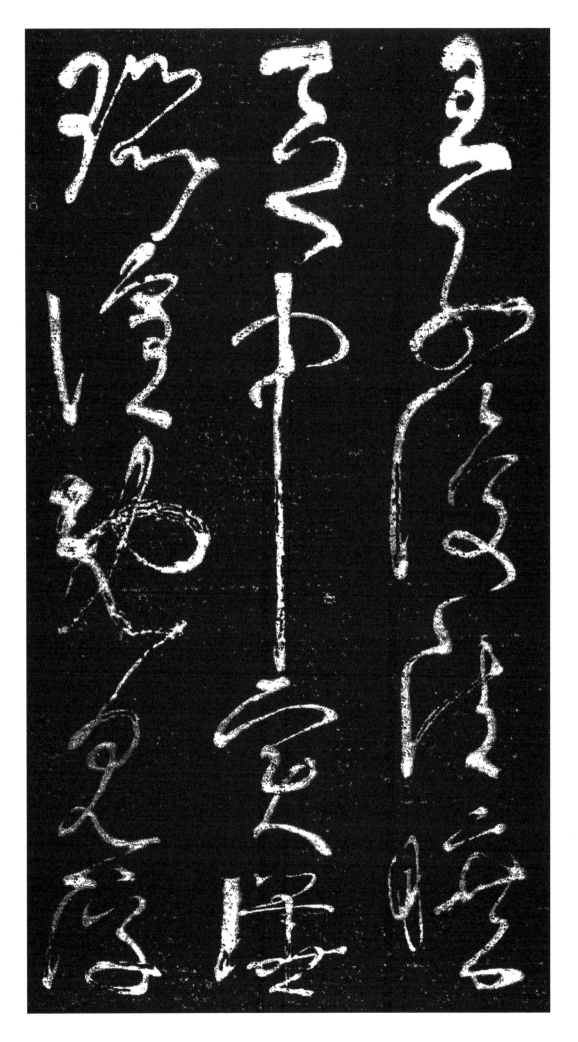

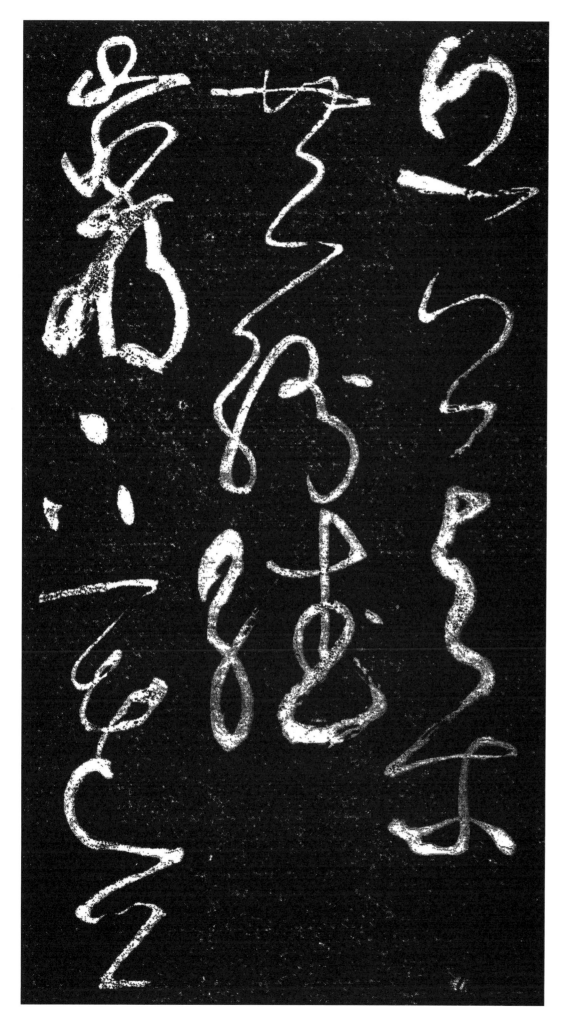

丘 언덕 구
公 벼슬 공
與 더불 여
爾 너 이
共 함께 공
紛 어지러워질 분
繙 펄럭일 번
※원문 翻으로 同字임

④ 謝靈運《巖下一
　老公四五少年讚》

衡 저울 형
山 뫼 산
采 캘 채
藥 약 약
人 사람 인
路 길 로
迷 미혹할 미
粮 양식 량
※糧과 同字임
亦 또 역
絶 끊을 절

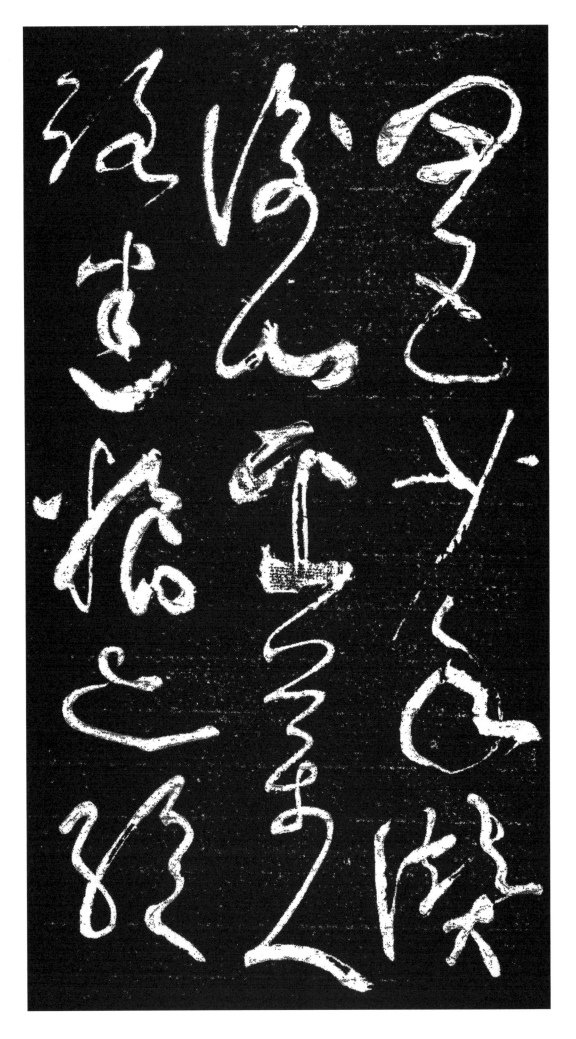

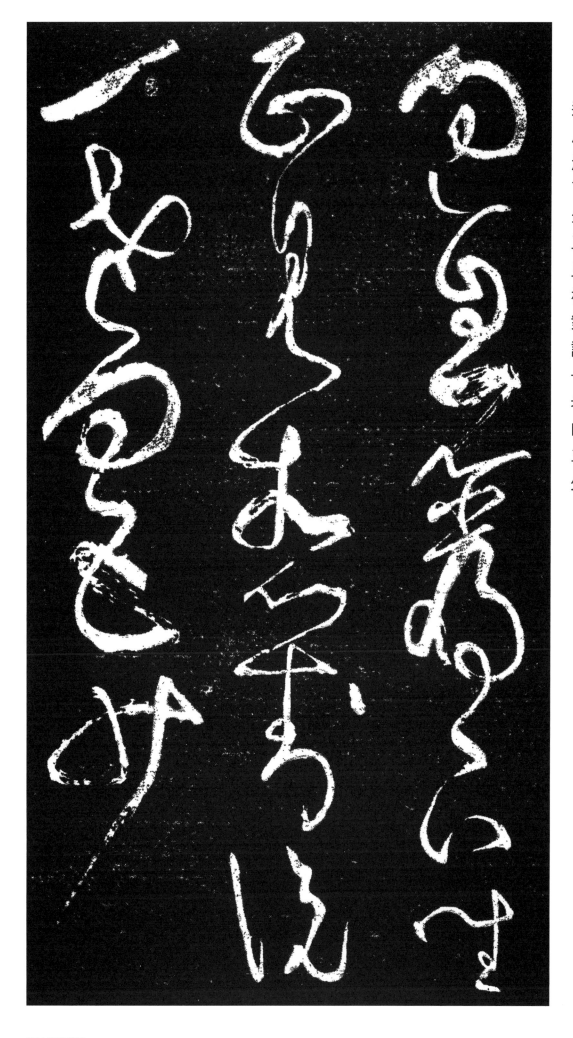

過 지날 과
息 쉴 식
巖 바위 암
下 아래 하
坐 앉을 좌
正 바를 정
見 볼 견
相 서로 상
對 대할 대
說 말씀 설
一 한 일
老 늙을 로
四 넉 사
五 다섯 오
少 젊을 소

仙 신선 선
隱 숨을 은
不 아니 불
別 구별할 별
可 가할 가
※상기 2字는 거꾸로 씀
其 그 기
書 글 서
非 아닐 비
世 세상 세
敎 가르칠 교
其 그 기
人 사람 인

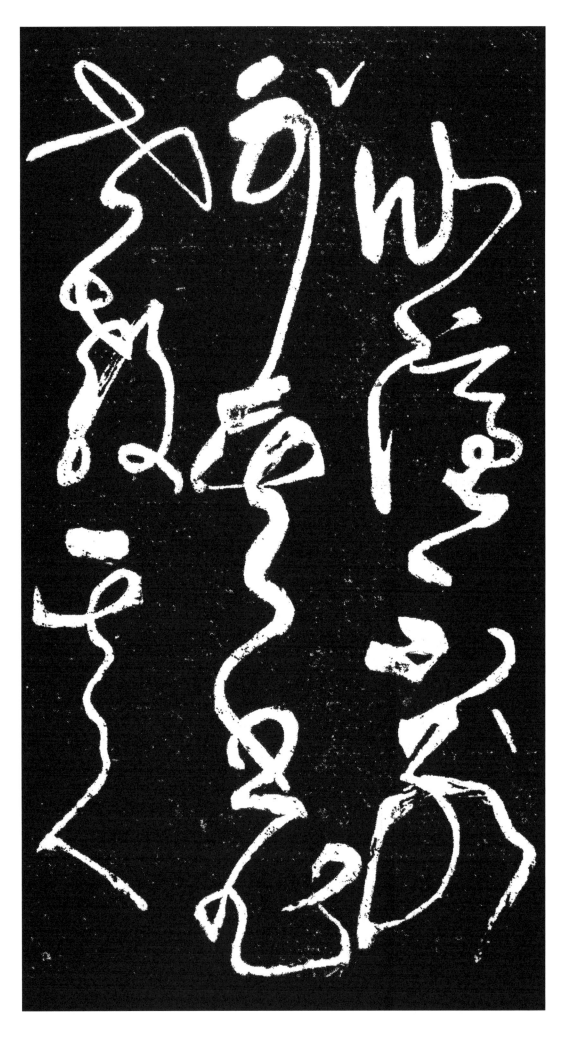

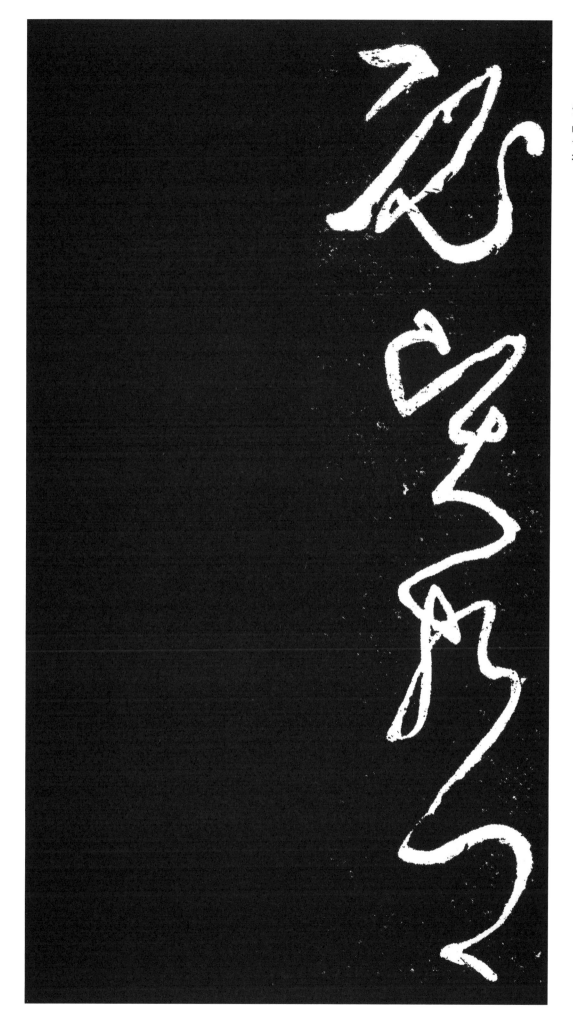

必 반드시 필
賢 어질 현
哲 밝을 철

3. 李靑蓮序

《李太白 冬夜於隨
州紫陽先生湌霞樓
送煙子元演隱仙城
山序》

李 오얏 리
太 클 태
白 흰 백
冬 겨울 동
夜 밤 야
於 어조사 어
隨 따를 수
州 고을 주

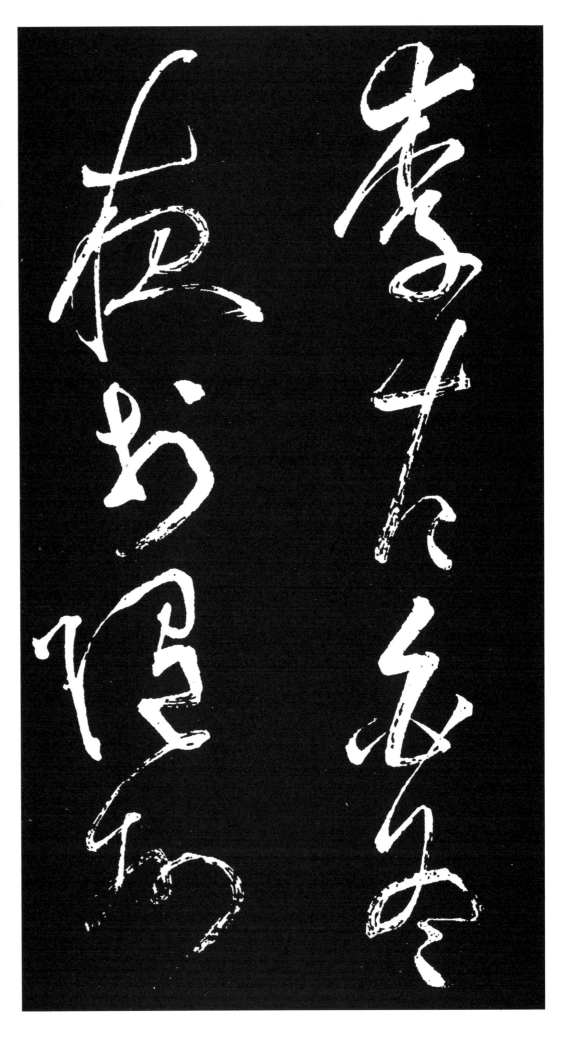

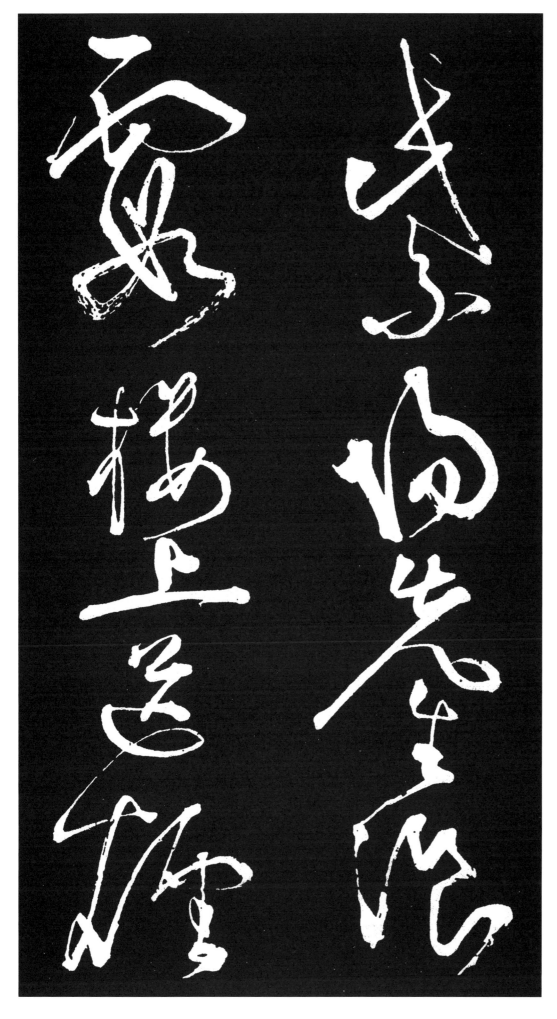

紫 자줏빛 자
陽 볕 양
先 먼저 선
生 날 생
飡 저녁밥 찬
霞 노을 하
樓 다락 루
上 윗 상
送 보낼 송
※上記는 제목으로 9字를 누
　락하고 씀

吾 나 오
與 더불 여
霞 노을 하
子 아들 자
元 으뜸 원
丹 붉을 단
※원문의 上記 5字를 누락하
　고 씀

煙 연기 연

子 아들 자
元 으뜸 원
演 넓힐 연
氣 기운 기
激 격할 격
道 길 도
合 합할 합
結 맺을 결
神 귀신 신
仙 신선 선
※원문 내용을 누락함

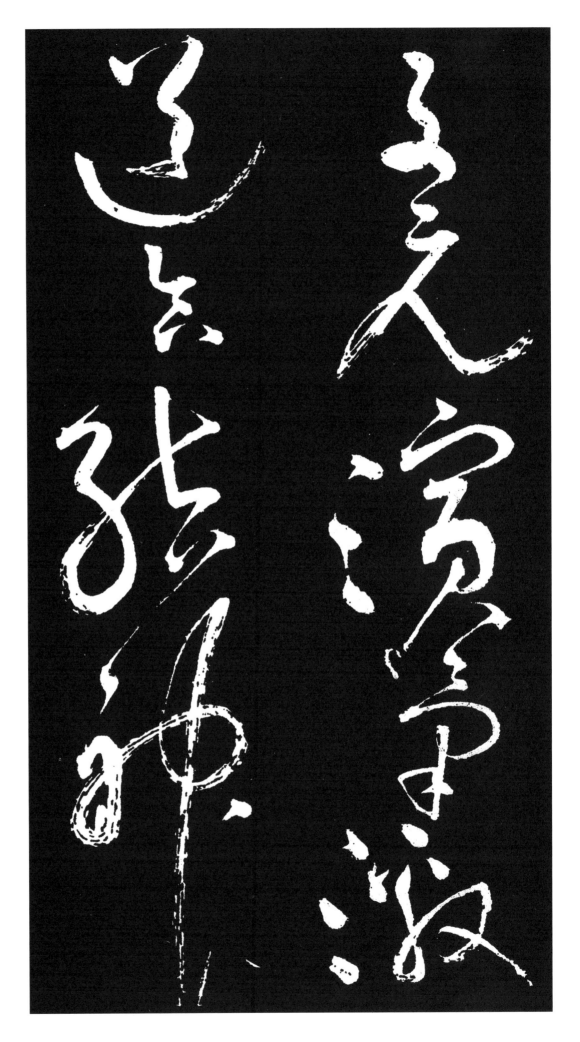

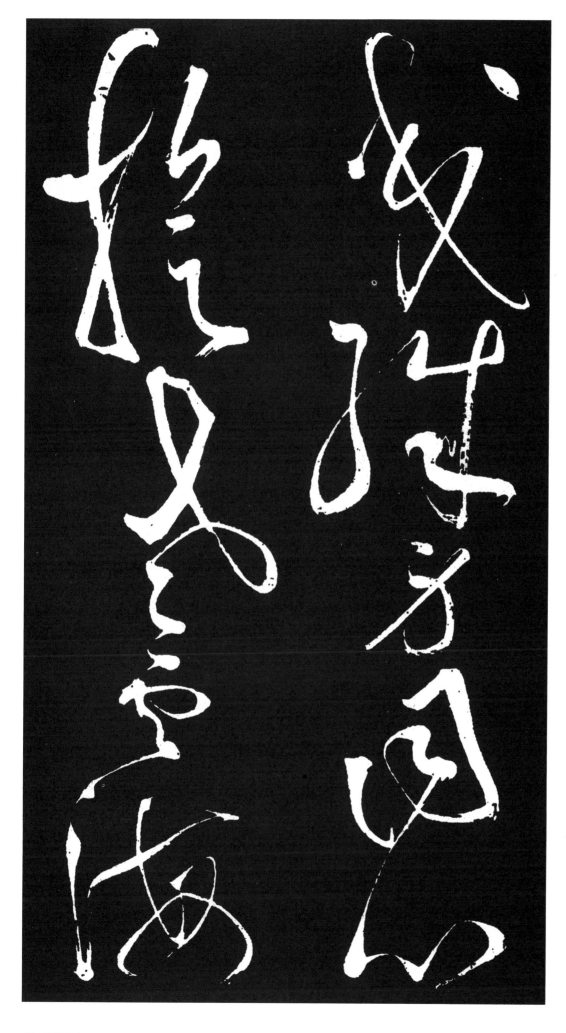

交 사귈 교
殊 다를 수
身 몸 신
同 같을 동
心 마음 심
誓 맹세할 서
老 늙을 로
雲 구름 운
海 바다 해

不 아니 불
可 가할 가
奪 빼앗을 탈
也 어조사 야
※원문 누락함
歷 지낼 력
攷 상고할 고
※원문 行으로 되어 있음
天 하늘 천
下 아래 하
周 두루 주
求 구할 구
名 이름 명

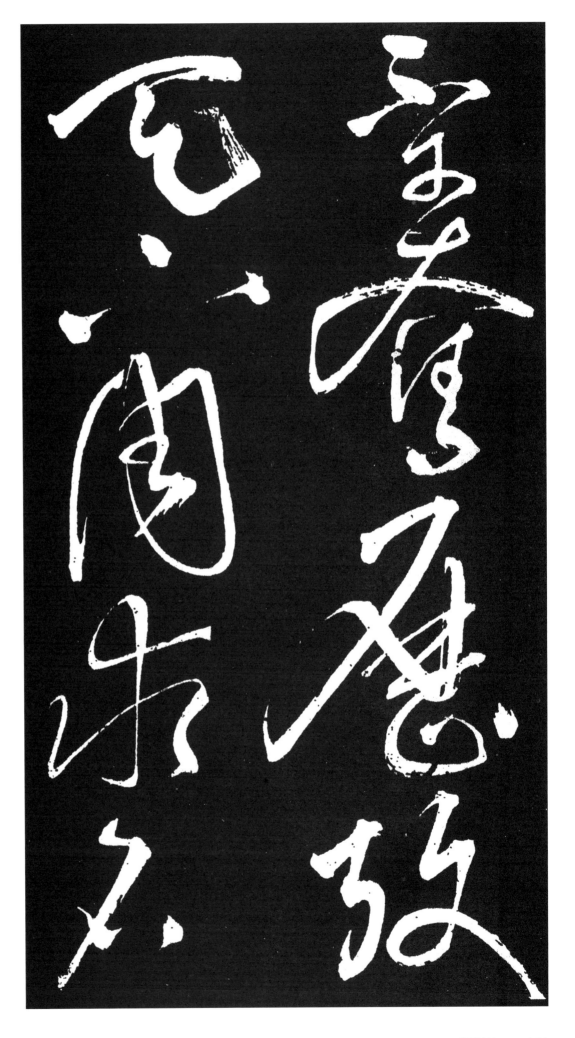

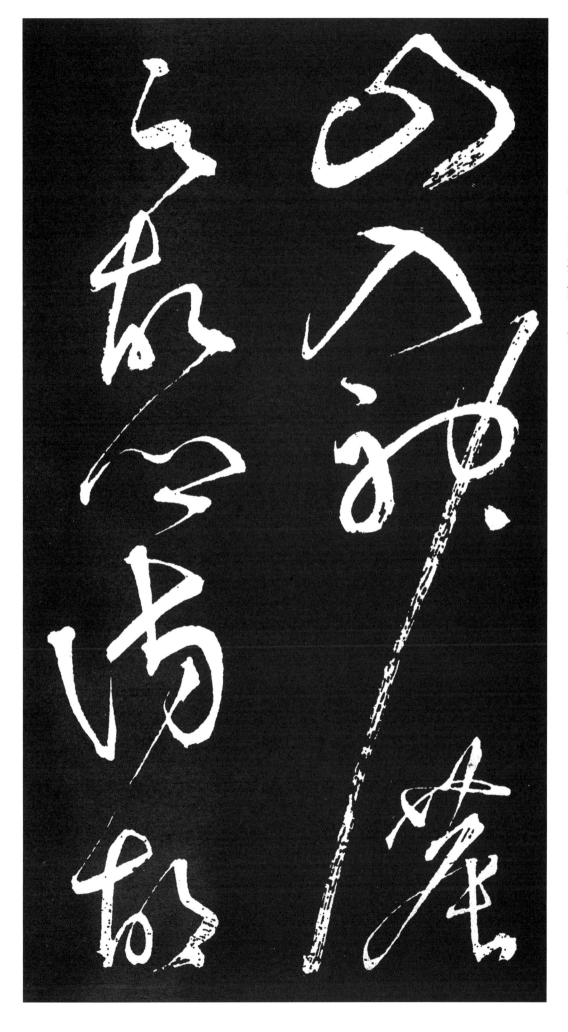

山 뫼산
入 들입
神 귀신 신
農 농사 농
之 갈지
故 연고 고
鄉 고향 향
訪 찾을 방
※원문 得(득)
胡 오랑캐 호

公 벼슬공
之 갈지
精 정할정
聿 붓율
※원문 術로 되어 있음
胡 오랑캐호
公 벼슬공
身 몸신
揭 높이들게
日 해일
月 달월
心 마음심

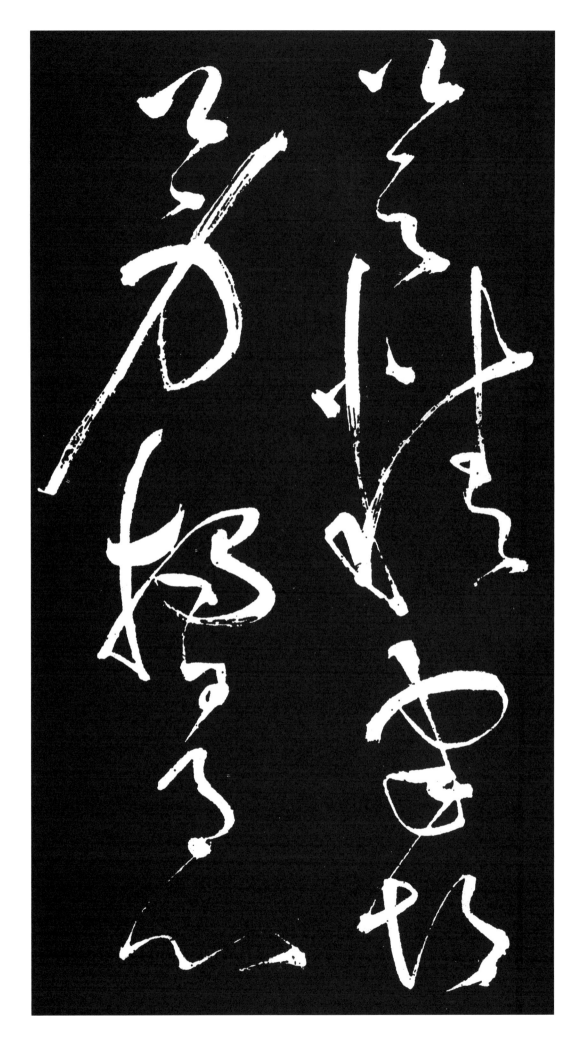

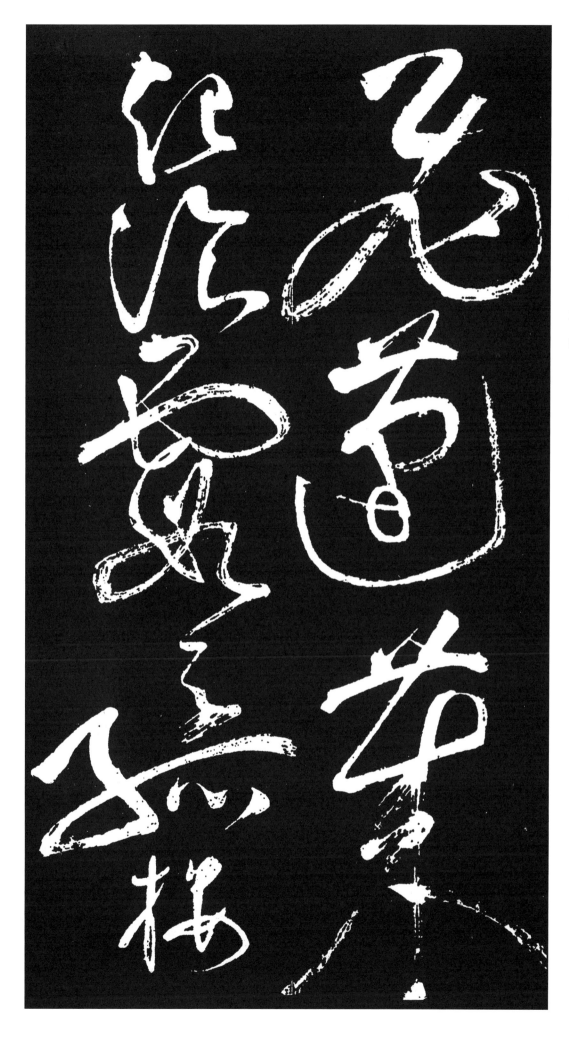

飛 날비
蓬 쑥봉
萊 명아주 래
起 일어날 기
湌 먹을 찬
※餐과 同字
霞 노을 하
之 갈지
孤 외로울 고
樓 다락 루

鍊 단련할 련
吸 마실 흡
景 경치 경
之 갈 지
精 정할 정
氣 기운 기
延 이끌 연
我 나 아

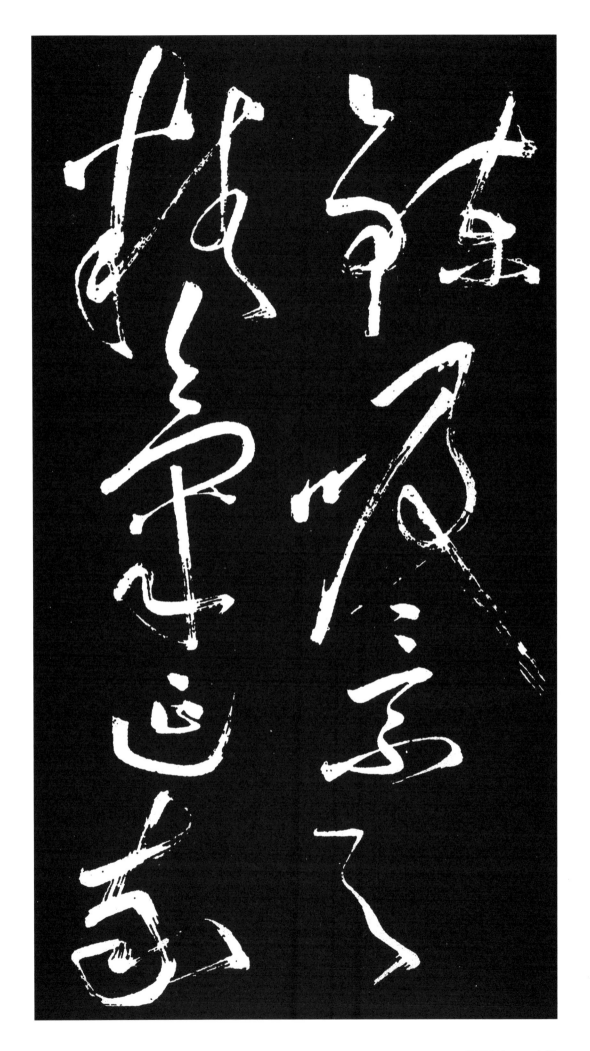

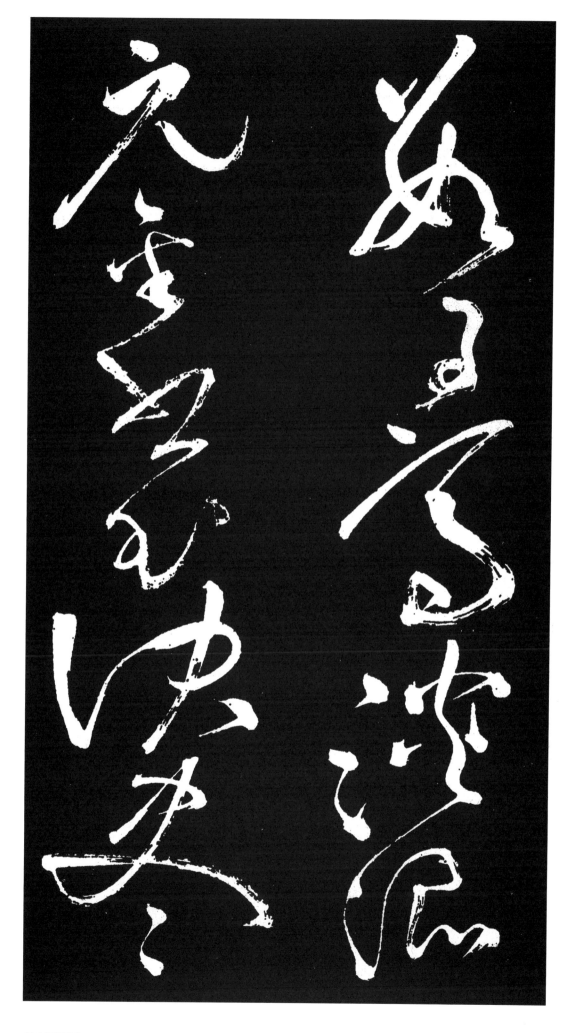

數 몇 수
子 아들 자
高 높을 고
淡 맑을 담
※ 원문은 談(담)으로 되어 있음
混 섞일 혼
元 으뜸 원
金 쇠 금
書 글 서
玉 구슬 옥
訣 비결 결
盡 다할 진

在 있을 재
此 이 차
矣 어조사 의
白 흰 백
乃 이에 내
語 말씀 어
及 미칠 급
形 모양 형
勝 이길 승
紫 자주 자

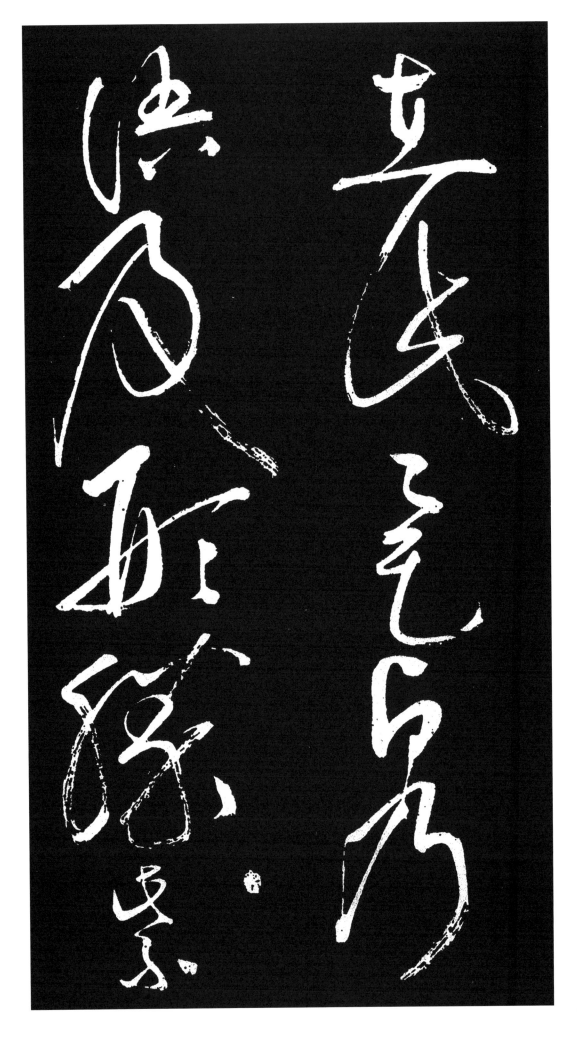

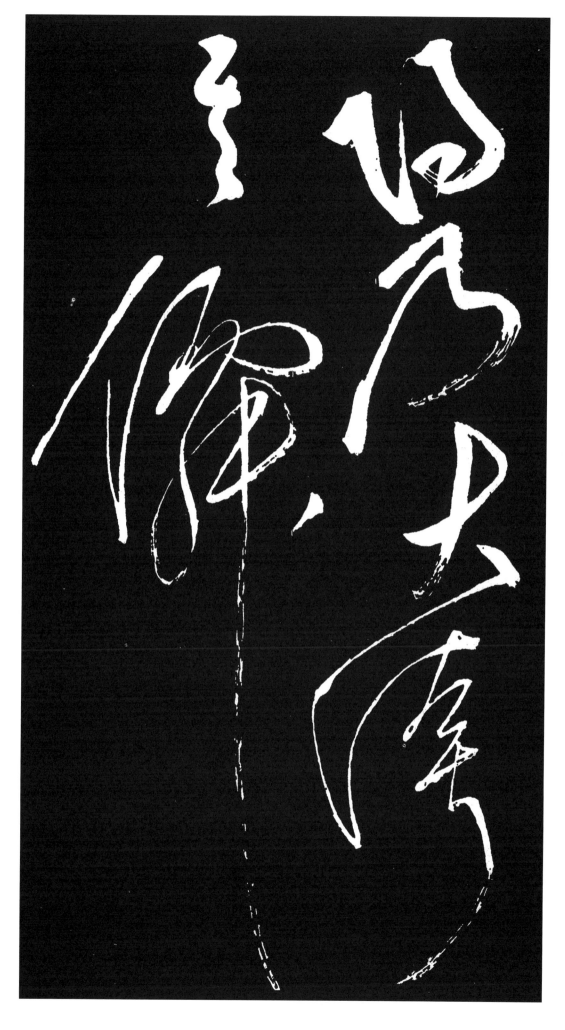

陽 볕 양
乃 이에 내
※원문은 囷으로 되어 있음
大 큰 대
誇 뽐낼 과
其 그 기
仙 신선 선

城 재 성
元 으뜸 원
侯 제후 후
聞 들을 문
之 갈 지
乘 탈 승
興 흥할 흥
將 장차 장

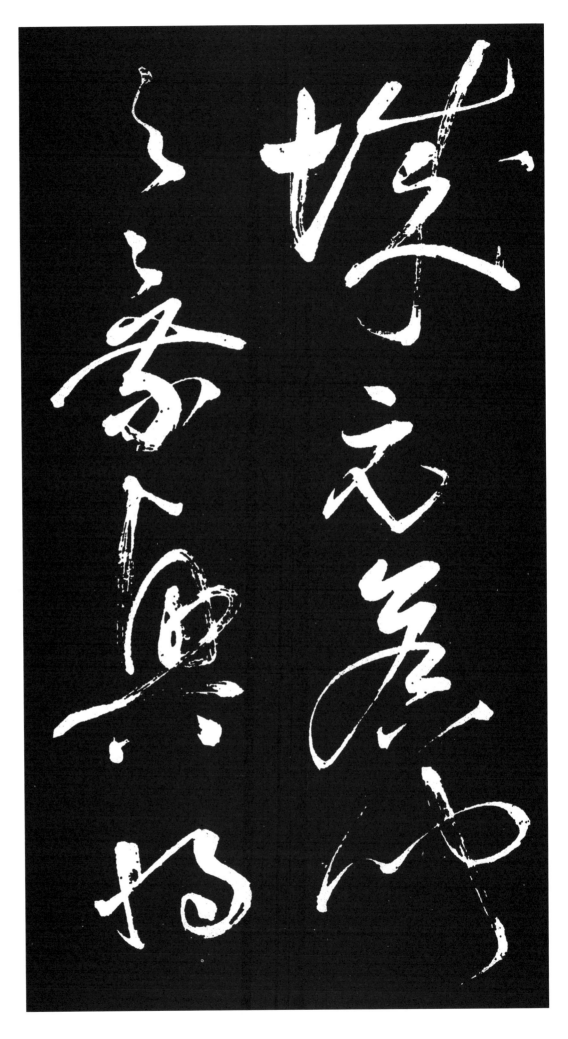

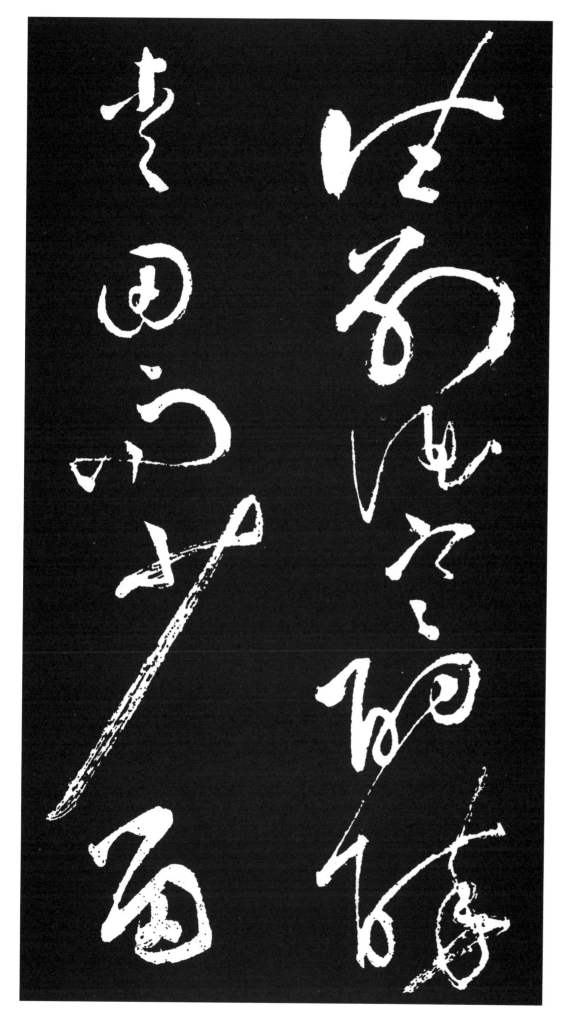

往 갈 왕
別 다를 별
酒 술 주
寒 찰 한
酌 술마실 작
醉 취할 취
靑 푸를 청
田 밭 전
而 말이을 이
少 적을 소
留 머무를 류

夢 꿈 몽
魂 넋 혼
曉 새벽 효
飛 날 비
渡 건널 도
綠 푸를 록
※원문은 淥(록)으로 되어 있음
水 물 수
以 써 이
先 먼저 선

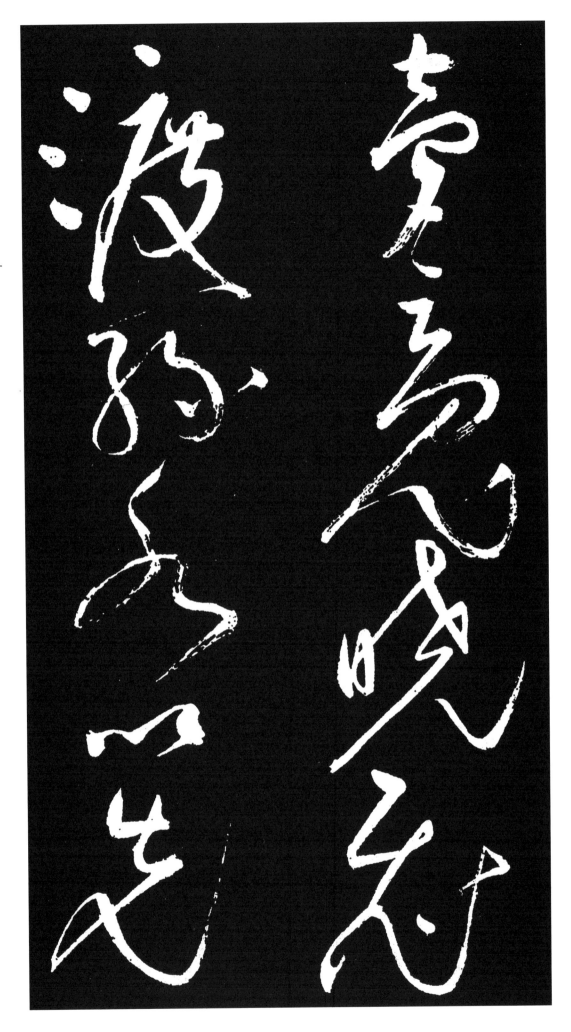

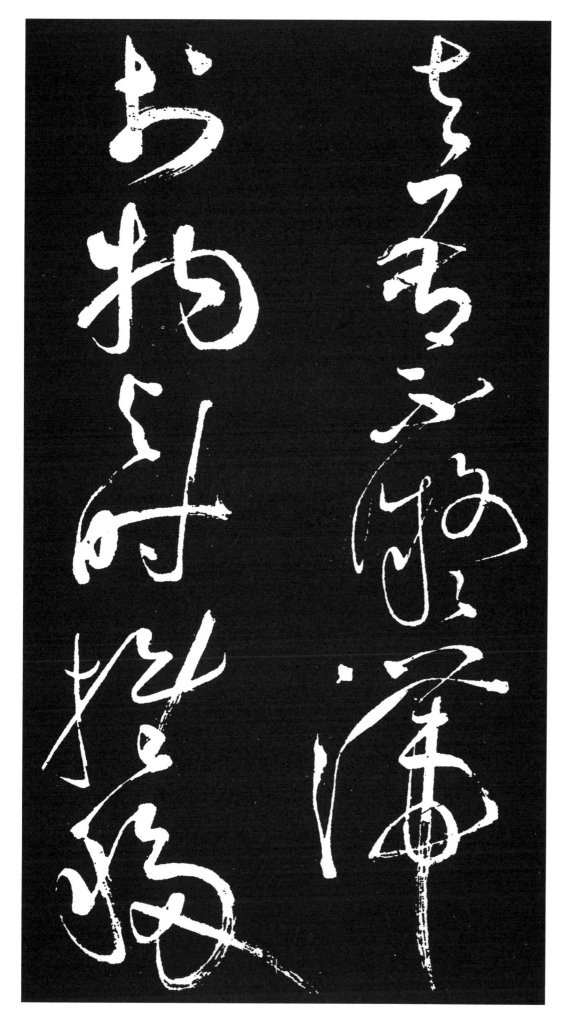

去 갈 거
吾 나 오
不 아니 불
凝 응길 응
滯 응길 체
於 어조사 어
物 사물 물
與 더불 여
時 때 시
推 밀 추
移 옮길 이

出 날출
則 곧즉
以 써이
平 고를평
交 사귈교
王 임금왕
侯 제후후
遁 달아날둔
則 곧즉
以 써이
俯 엎드릴부
視 볼시

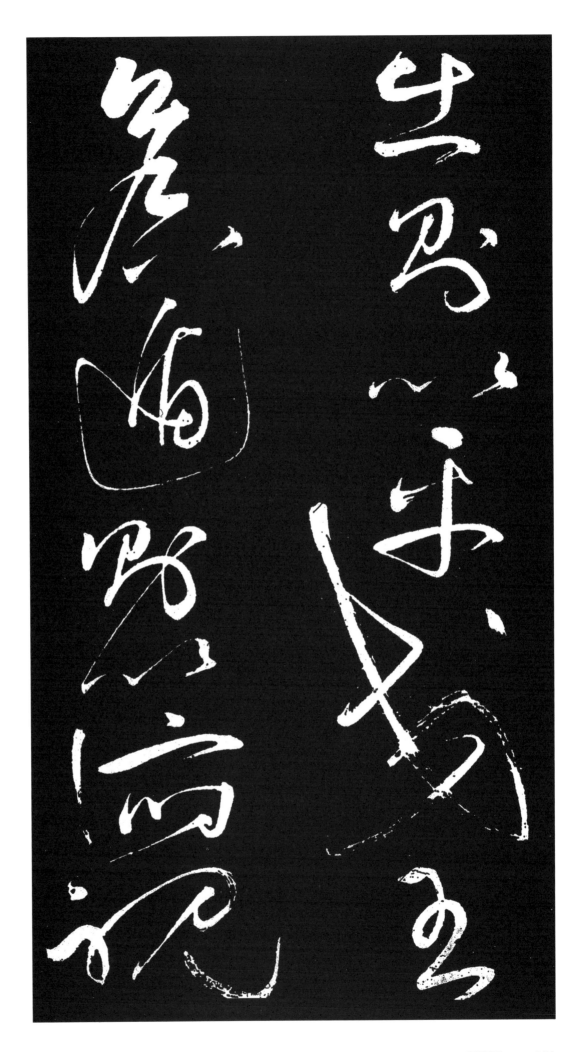

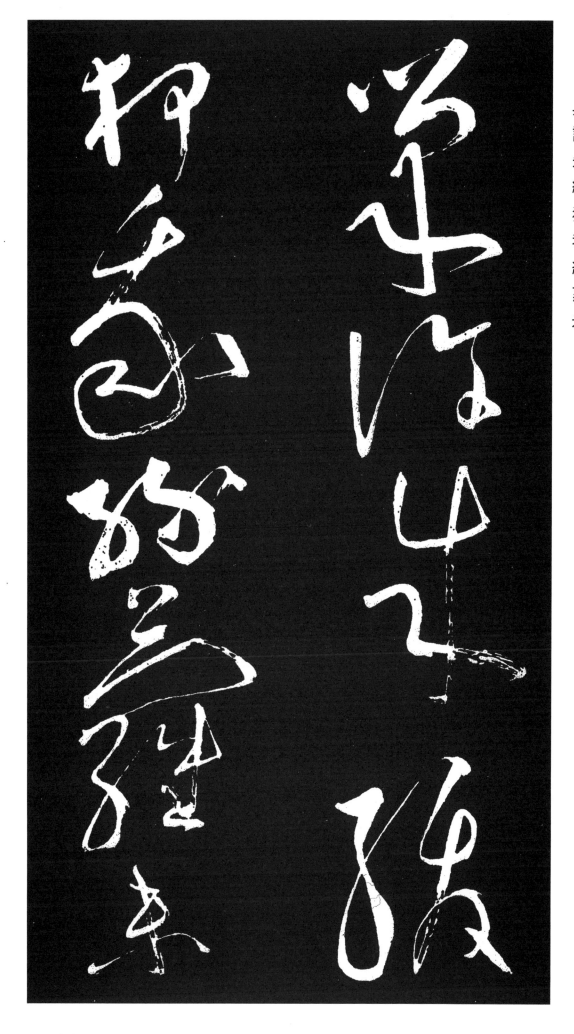

巢　새집 소
許　허락할 허
朱　붉을 주
紱　인끈 불
狎　친압할 압
我　나 아
綠　푸를 록
蘿　담쟁이 라
未　아닐 미

歸 돌아갈 귀
恨 한탄할 한
不 아니 불
得 얻을 득
同 같을 동
棲 쉴 서
煙 안개 연
林 수풀 림
對 대할 대

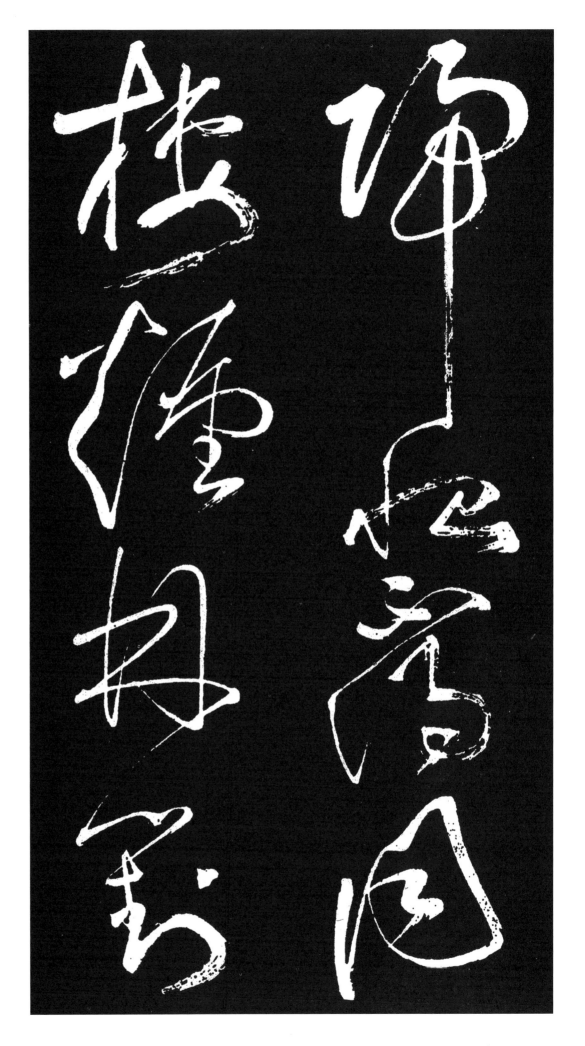

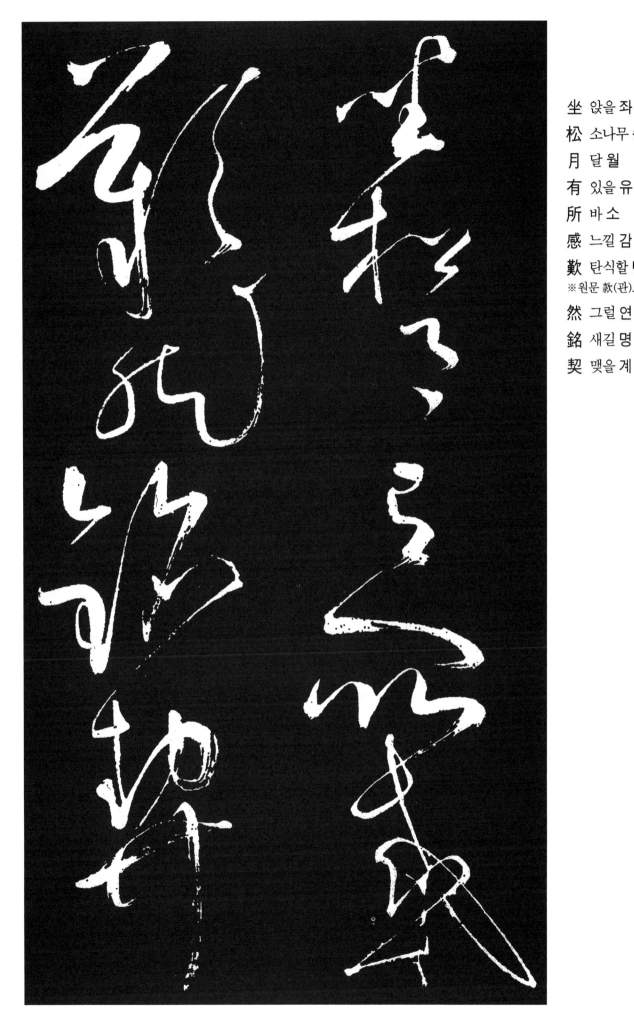

坐 앉을 좌
松 소나무 송
月 달 월
有 있을 유
所 바 소
感 느낄 감
歎 탄식할 탄
※원문 款(관)으로 되어 있음
然 그럴 연
銘 새길 명
契 맺을 계

潭 못 담
石 돌 석
乘 탈 승
春 봄 춘
當 마땅할 당
來 올 래
且 또 차
抱 안을 포
琴 거문고 금

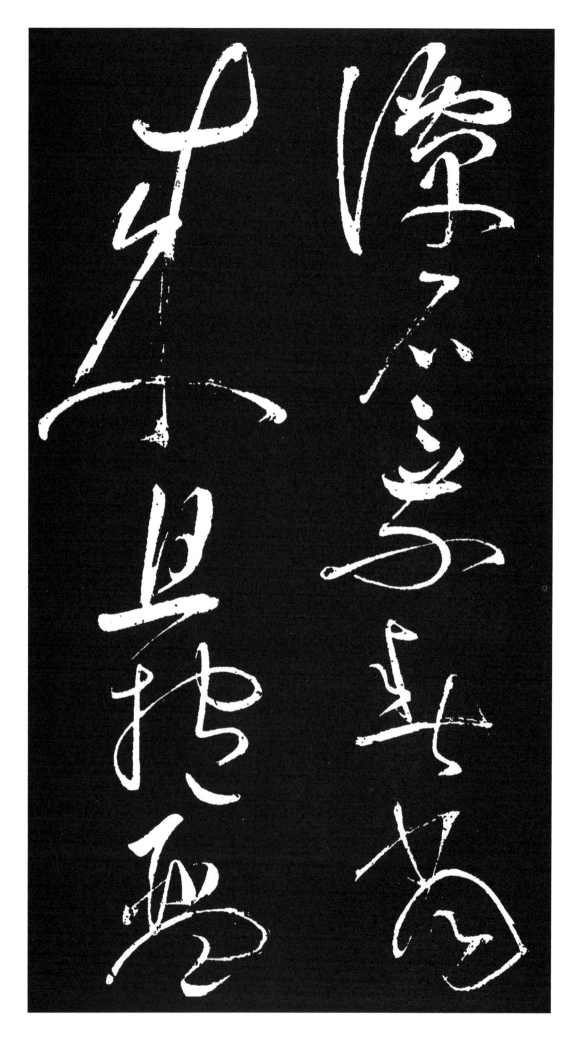

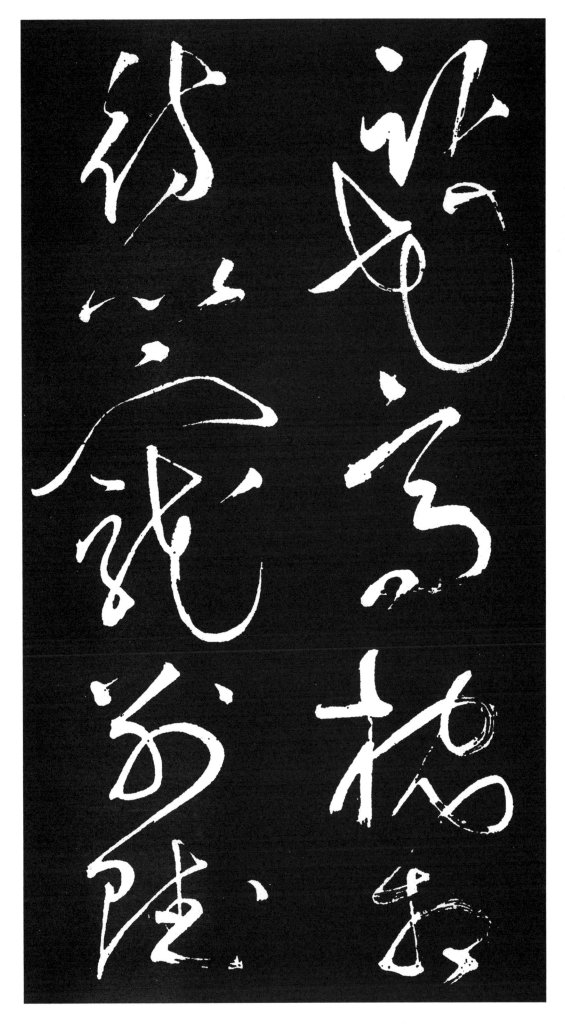

臥 누울 와
花 꽃 화
高 높을 고
枕 베개 침
相 서로 상
待 기다릴 대
以 써 이
詩 글 시
※원문 詩 누락함
寵 사랑할 총
別 이별 별
賦 시지을 부

而 말이을 이
贈 줄 증
之 갈 지

又 또 우
〈悲 슬플 비
清 맑을 청
秋 가을 추
賦 글지을 부
〉
曰 가로 왈
登 오를 등

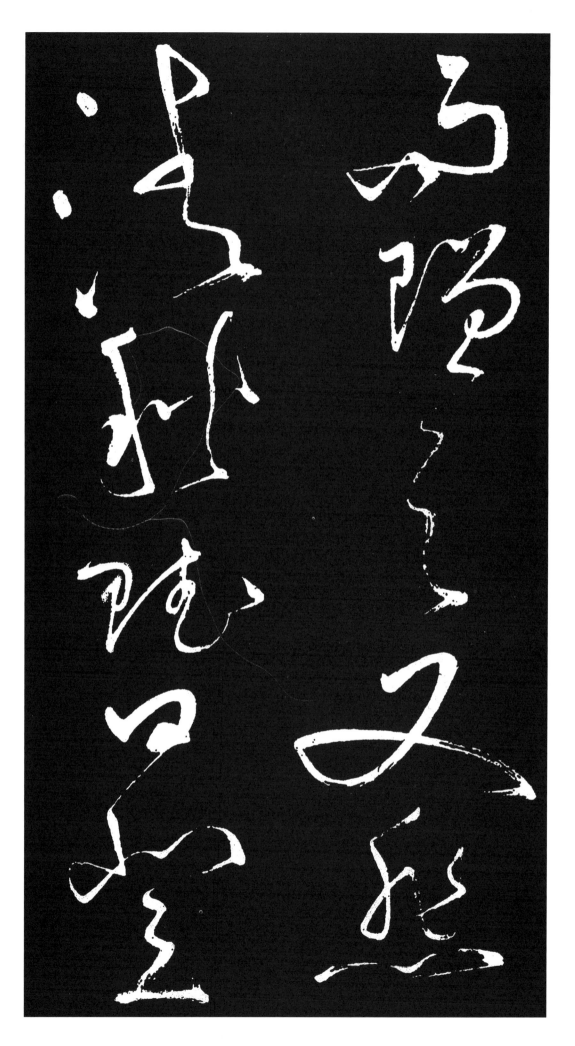

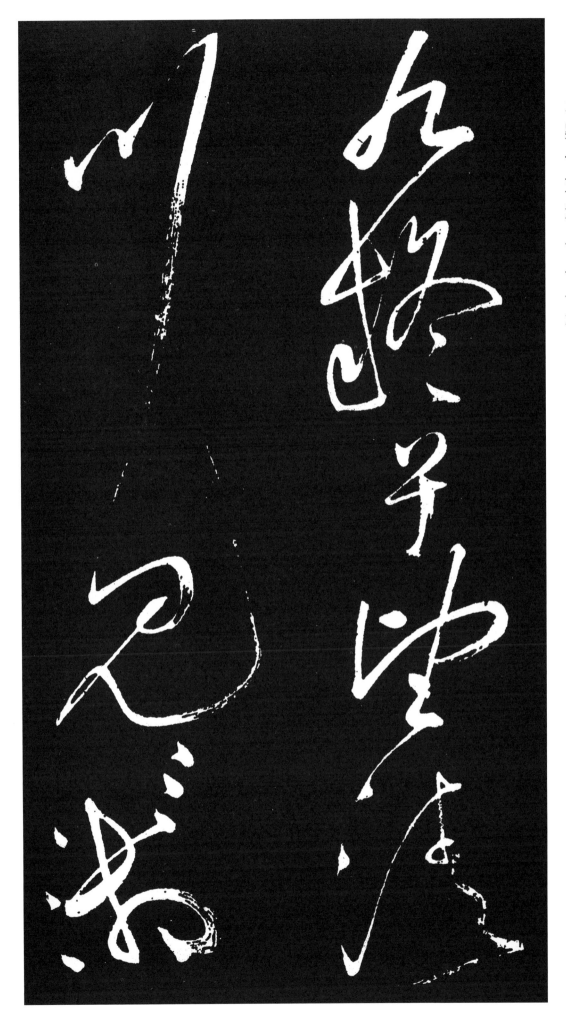

九 아홉 구
疑 의심할 의
兮 어조사 혜
望 바랄 망
淸 맑을 청
川 시내 천
見 볼 견
三 석 삼
湘 상수 상

之 갈 지
潺 물흐를 잔
湲 물소리 원
水 물 수
流 흐를 류
寒 찰 한
以 써 이
歸 돌아올 귀
海 바다 해

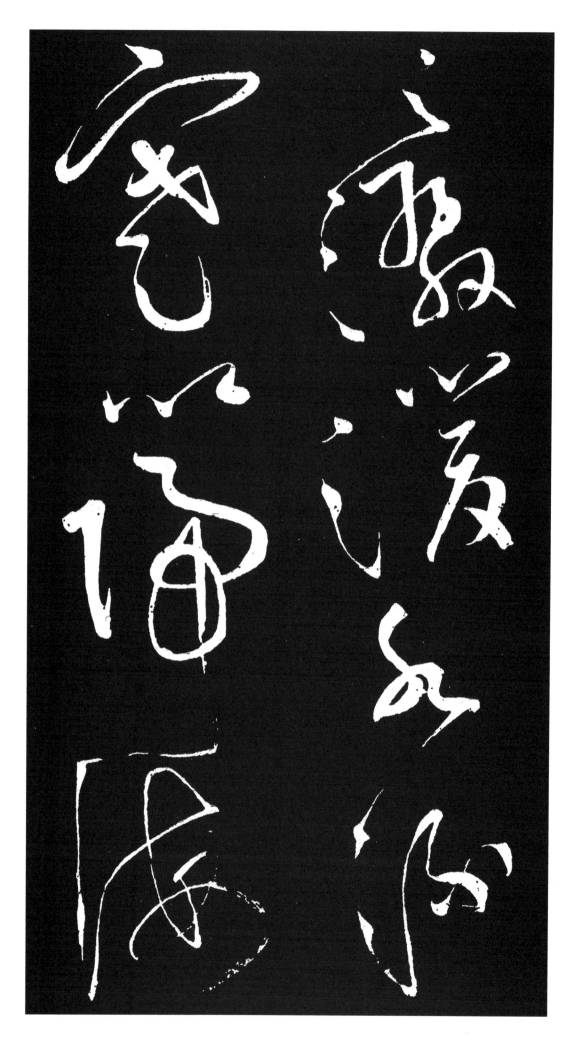

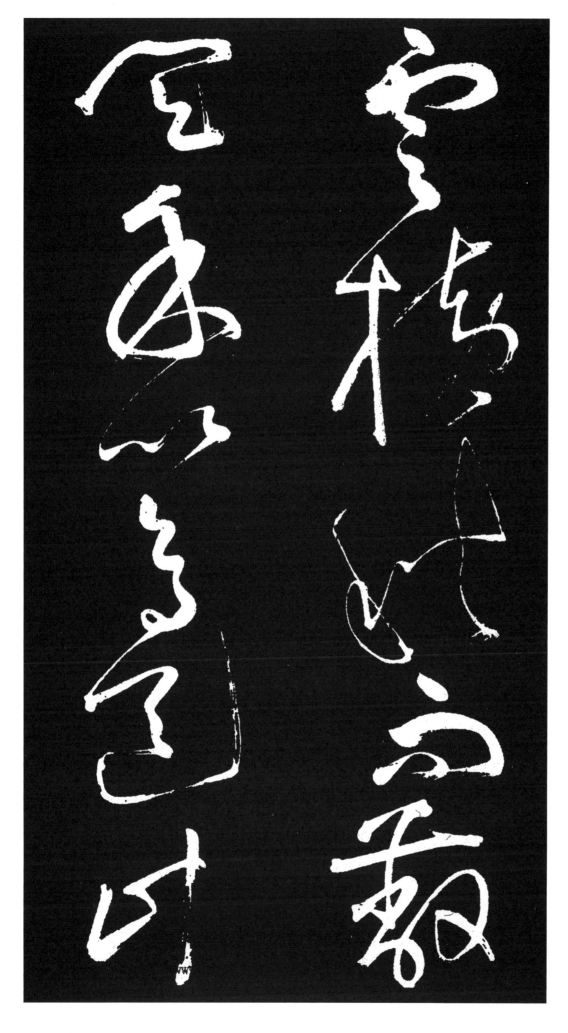

雲 구름운
橫 지날횡
秋 가을추
而 말이을이
蔽 가릴폐
天 하늘천
余 나여
以 써이
鳥 새조
道 길도
計 셀계

於 어조사 어
故 옛 고
鄉 시골 향
兮 어조사 혜
不 아닐 부
知 알 지
去 갈 거
荊 가시나무 형
吳 오나라 오
之 갈 지
幾 몇 기

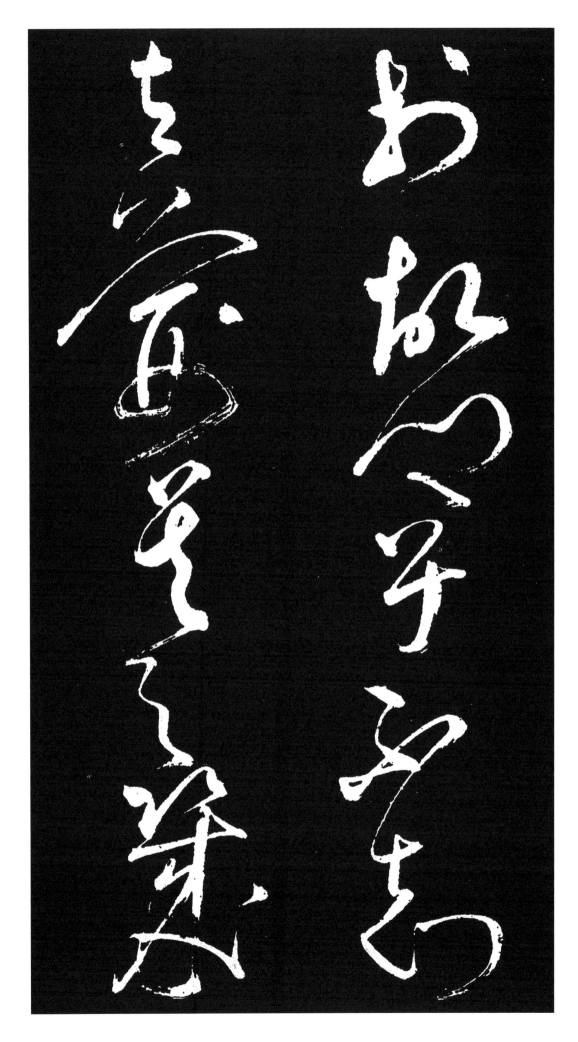

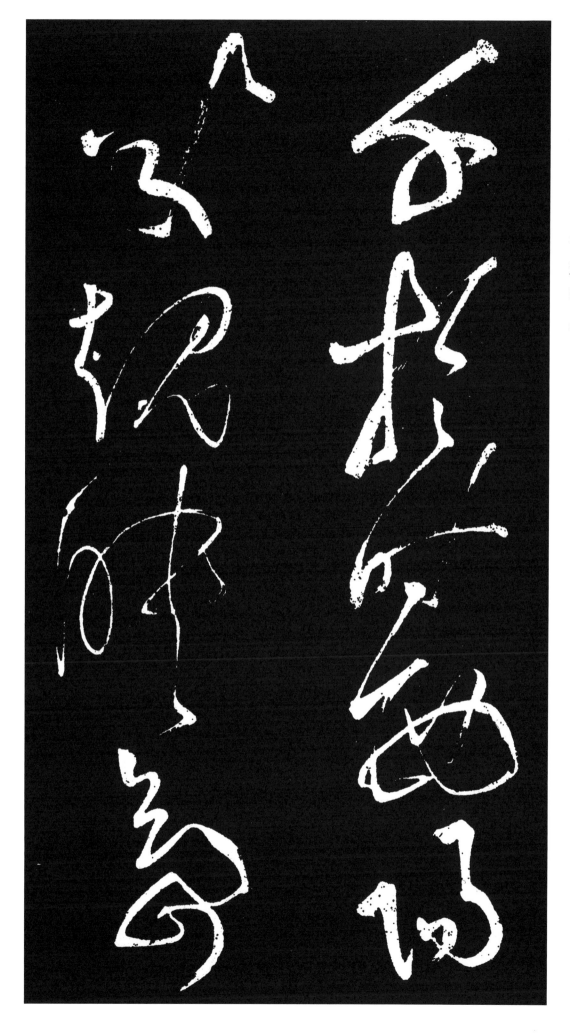

千 일천 천
於 어조사 어
時 때 시
西 서녘 서
陽 볕 양
半 절반 반
規 법규 규
映 비출 앙
島 섬 도

欲 하고자할 욕
沒 사라질 몰
澄 맑을 징
湖 호수 호
練 익힐 련
明 밝을 명
遙 멀 요
海 바다 해

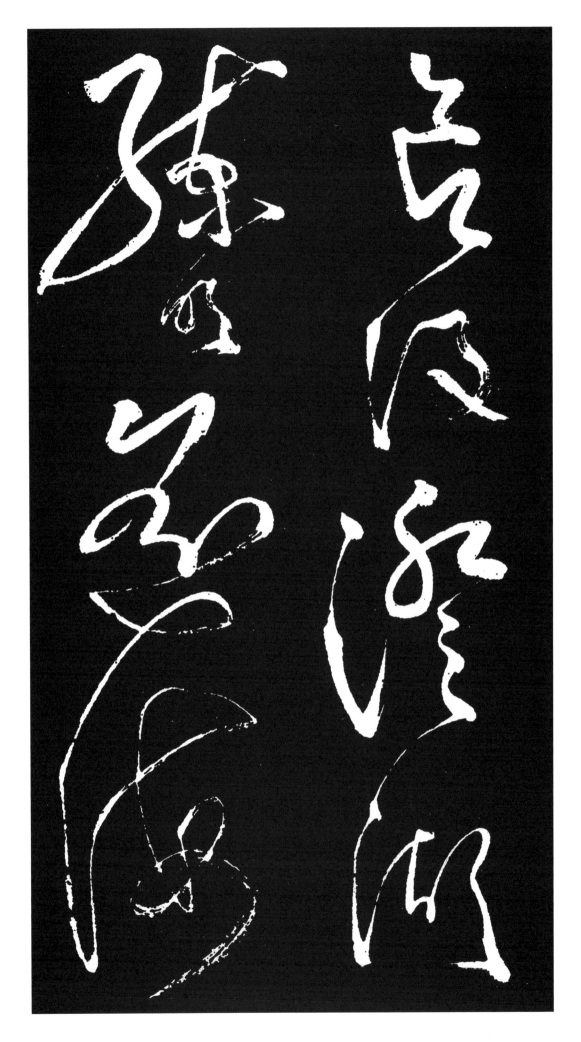

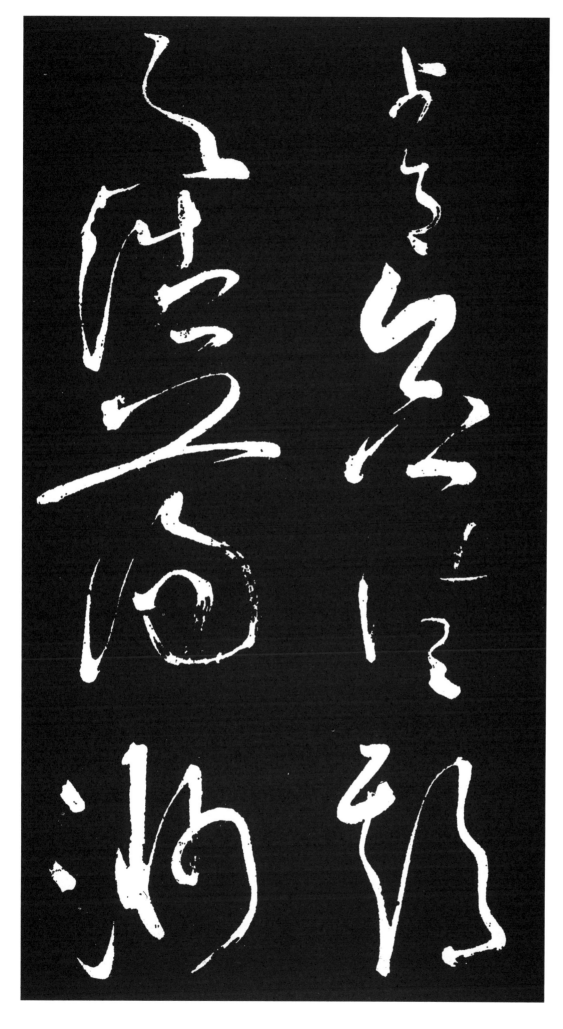

上 오를 상
月 달 월
念 생각할 념
佳 아름다울 가
期 기약할 기
之 갈 지
浩 넓을 호
蕩 방탕할 탕
渺 아득할 묘

懷 품을 회
燕 제비 연
而 말이을 이
望 바랄 망
越 넘을 월
荷 연꽃 하
花 꽃 화
落 떨어질 락
於 어조사 어
※원문은 兮(혜)로 되어 있음

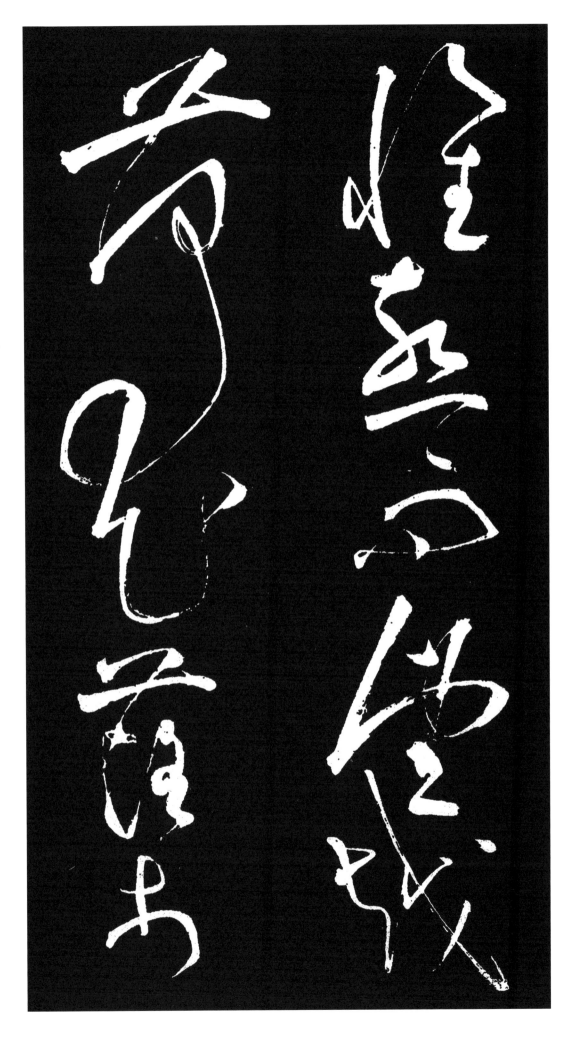

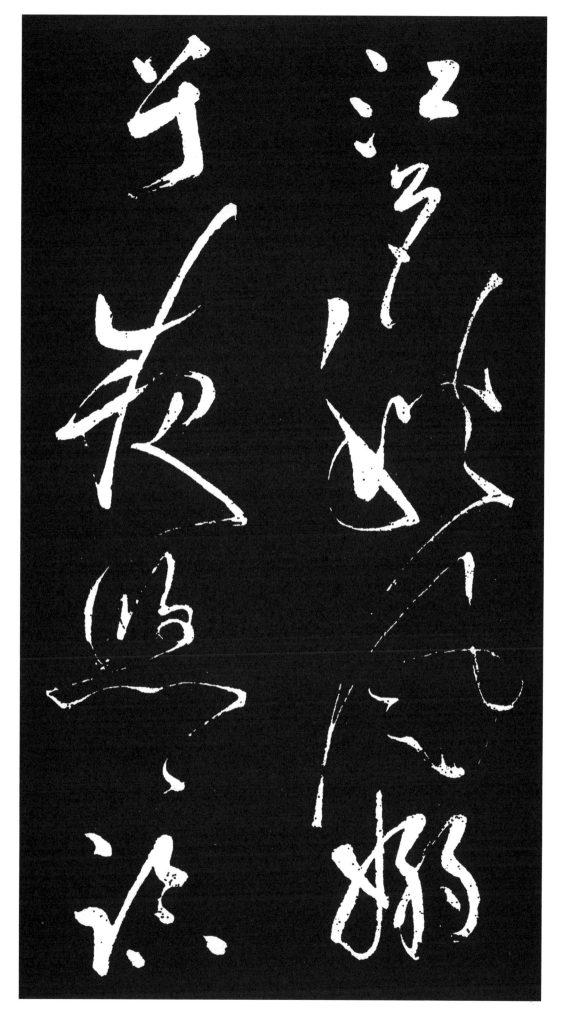

江 강 강
色 빛 색
秋 가을 추
風 바람 풍
嫋 휘늘어질 뇨
嫋 휘늘어질 뇨
兮 어조사 혜
夜 밤 야
悠 멀 유
悠 멀 유
臨 임할 림

窮 궁리할 궁
溟 바다 명
以 써 이
有 있을 유
羨 부러울 선
思 생각할 사
釣 낚시할 조
鼈 자라 별
於 어조사 어

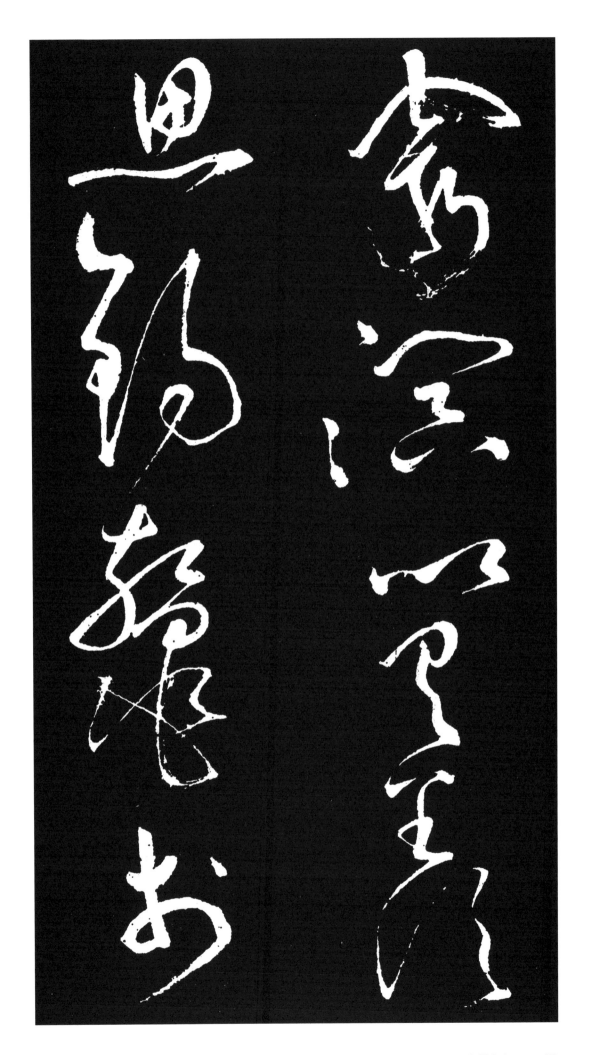

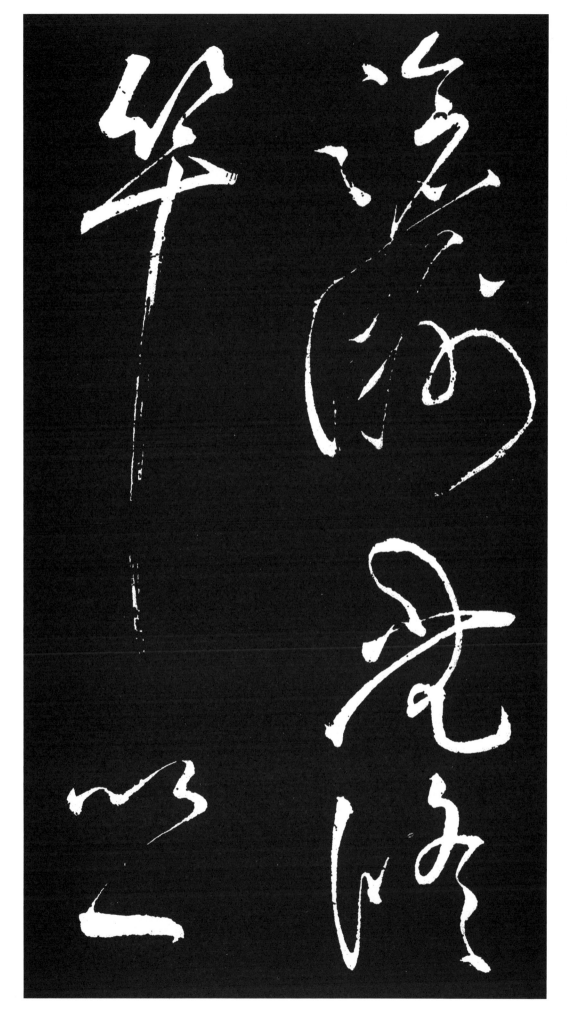

滄 푸를 창
洲 물가 주
無 없을 무
修 길 수
竿 낚시대 간
以 써 이
一 한 일

擧 들 거
撫 어루만질 무
洪 큰물 홍
波 물결 파
而 말이을 이
增 더할 증
憂 근심할 우
歸 돌아갈 귀

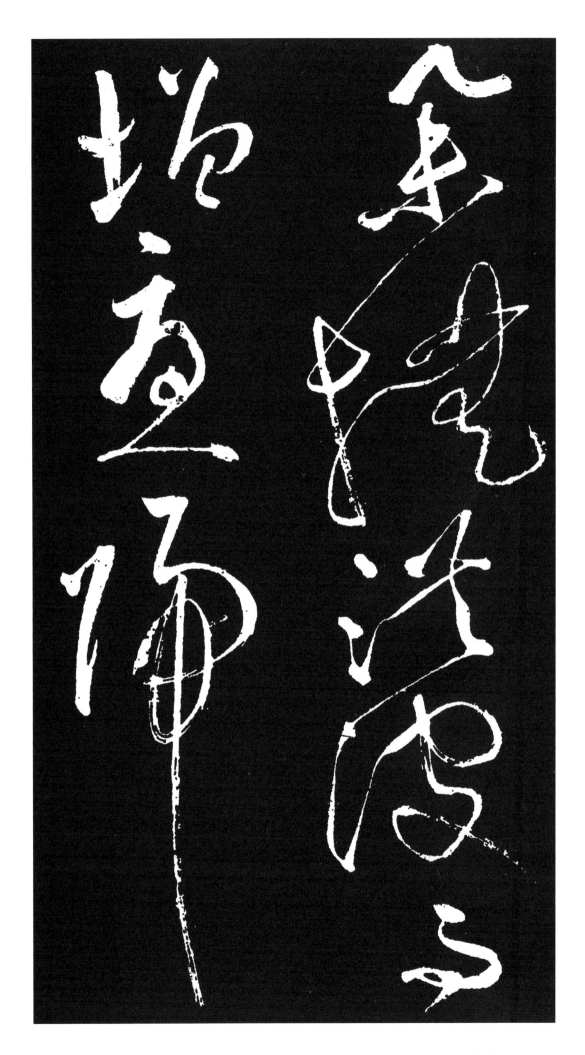

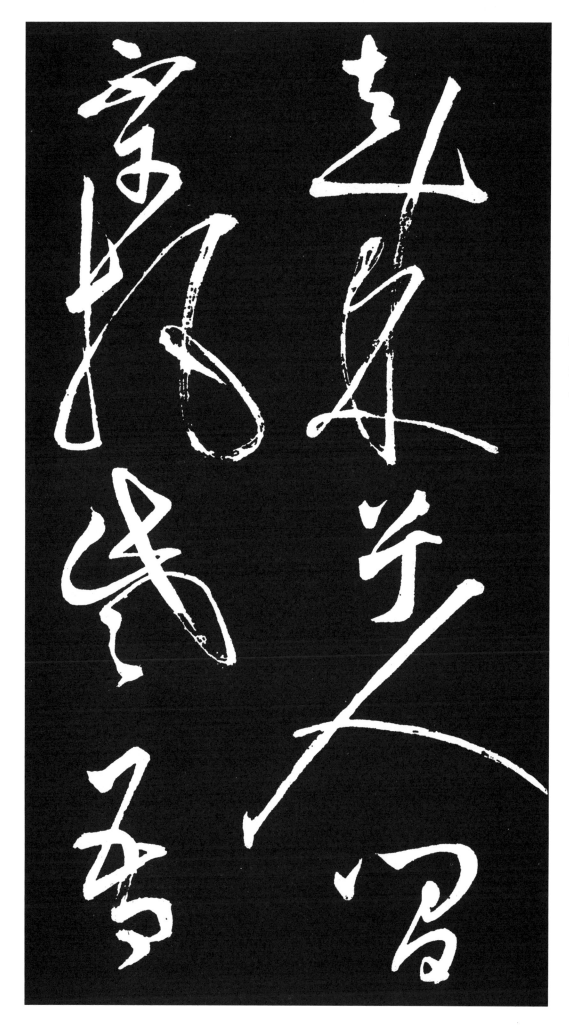

去 갈 거
來 올 래
兮 어조사 혜
人 사람 인
間 사이 간
不 아니 불
可 가할 가
以 써 이
※ 원문 누락분임
托 맡길 탁
些 조금 사
吾 나 오

將 장차 장
採 캘 채
藥 약 약
於 어조사 어
蓬 쑥 봉
丘 언덕 구

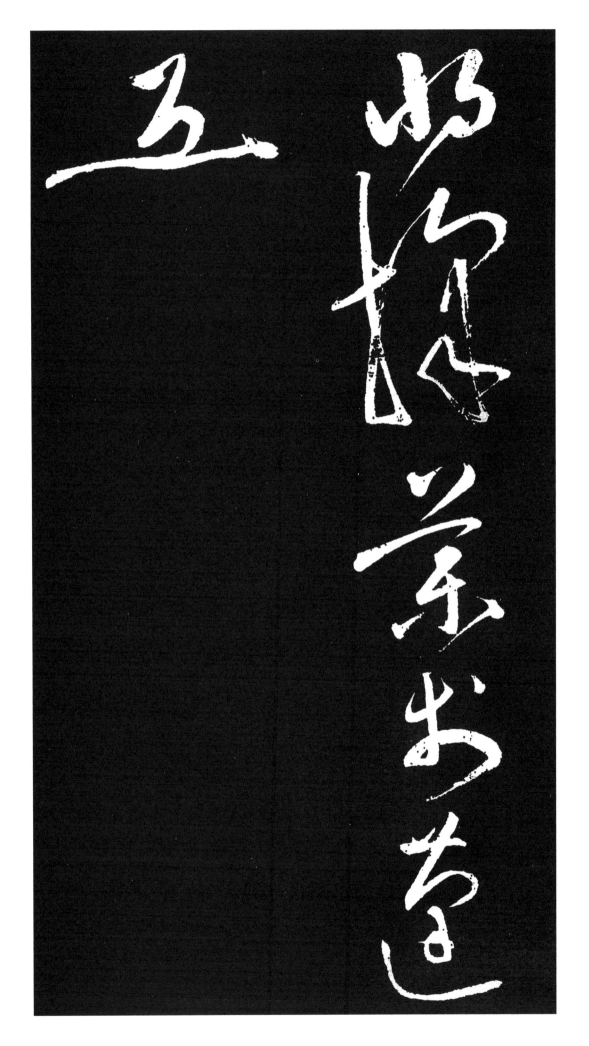

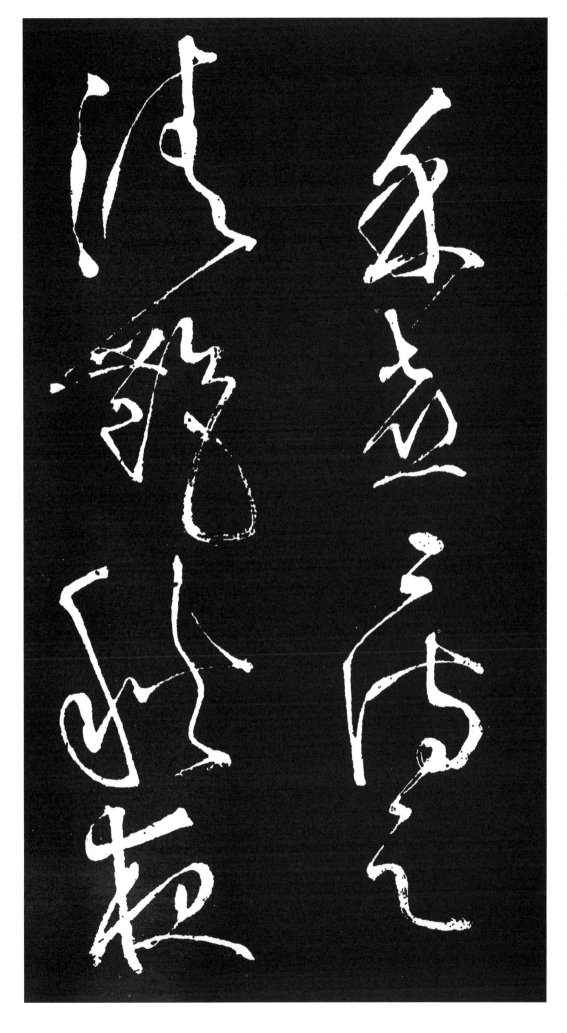

余 나여
喜 기쁠희
二 두이
詩 글시
之 갈지
淸 맑을청
艷 고울염
秋 가을추
夜 밤야

對 대할 대
酒 술 주
錄 기록할 록
之 갈 지
吳 오나라 오
郡 고을 군
張 베풀 장
旭 빛날 욱

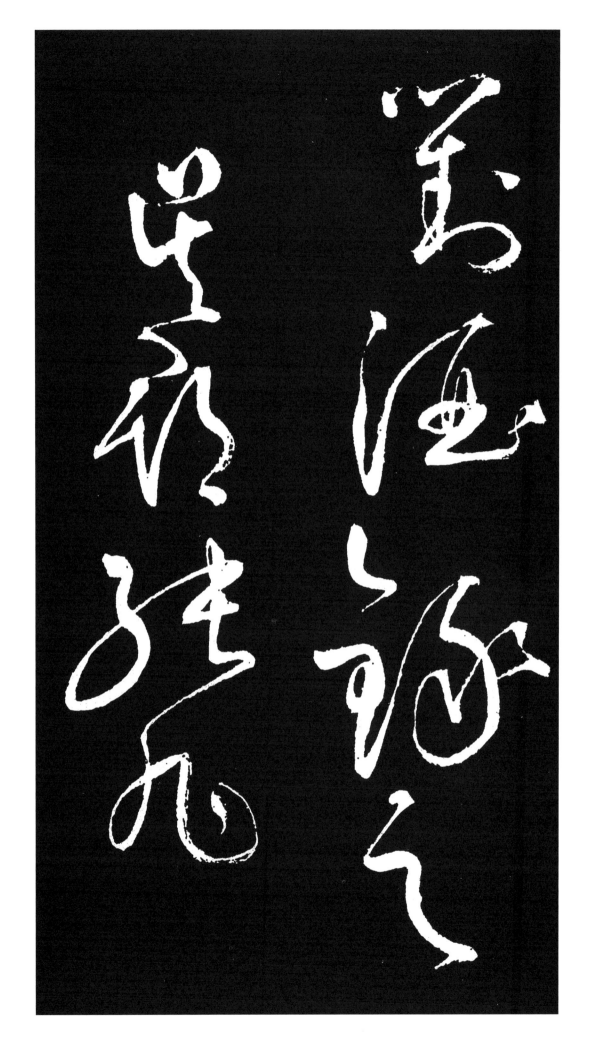

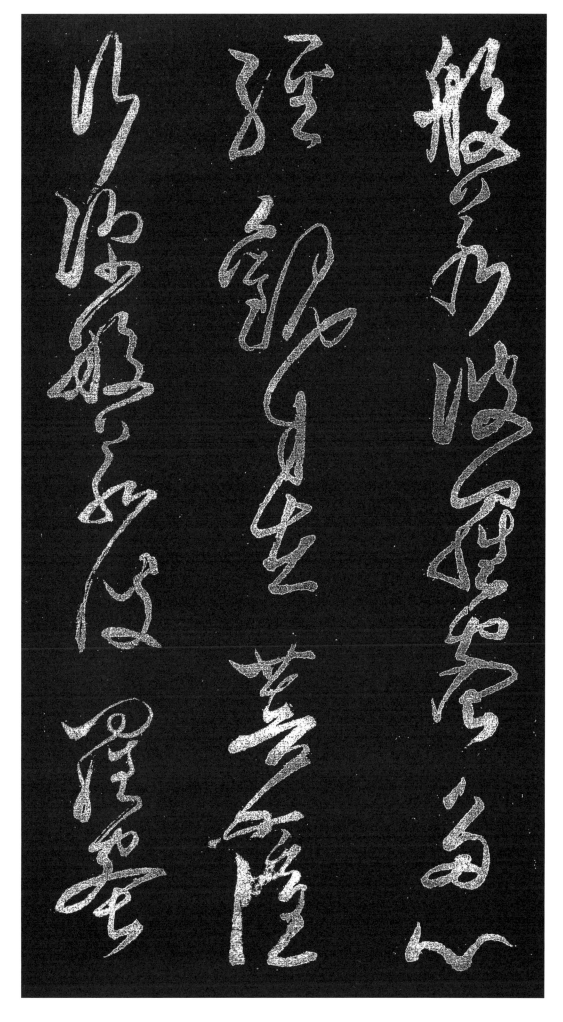

4. 般若波羅蜜 多心經

觀 볼 관
自 스스로 자
在 있을 재
菩 보살 보
薩 보살 살
行 다닐 행
深 깊을 심
般 범어 반
若 범어 야(약)
波 범어 바(파)
羅 벌릴 라
蜜 꿀 밀

多 많을 다
時 때 시
照 비칠 조
見 볼 견
五 다섯 오
蘊 쌓일 온
皆 다 개
空 빌 공
度 법도 도
一 한 일
切 모두 체
苦 쓸 고
厄 재앙 액
舍 집 사
利 이로울 리
子 아들 자
色 빛 색
不 아니 불
異 다를 이
空 빌 공
空 빌 공
不 아니 불
異 다를 이
色 빛 색
色 빛 색
卽 곧 즉
是 이 시

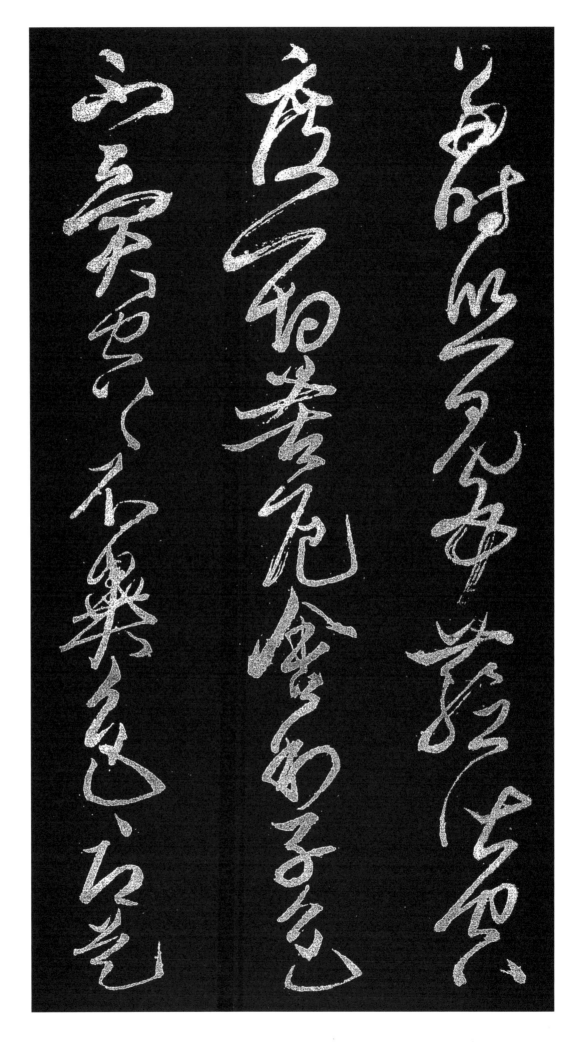

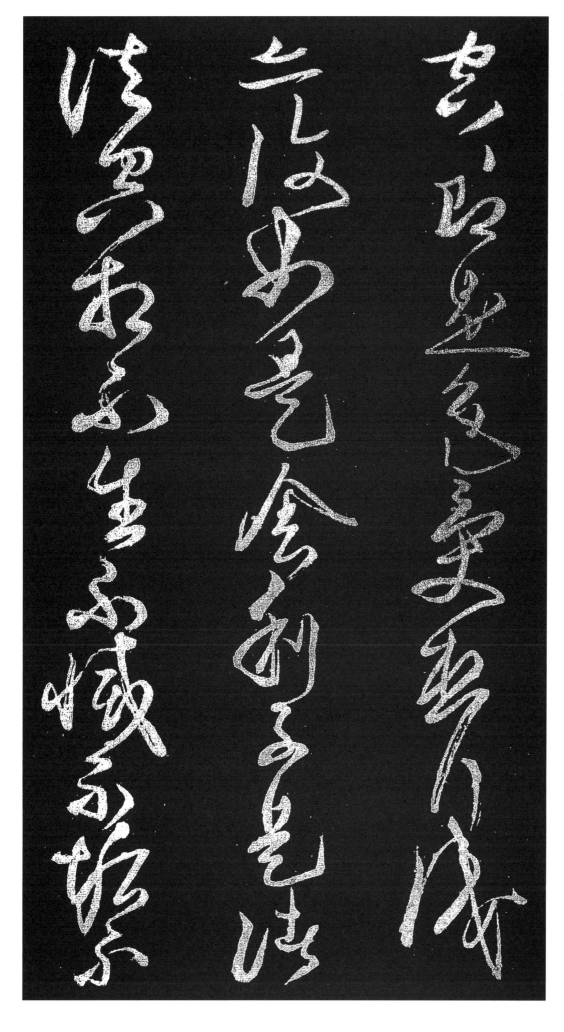

空	빌 공
空	빌 공
卽	곧 즉
是	이 시
色	빛 색
受	받을 수
想	생각할 상
行	다닐 행
識	알 식
亦	또 역
復	다시 부
如	같을 여
是	이 시
舍	집 사
利	이로울 리
子	아들 자
是	이 시
諸	모두 제
法	법 법
空	빌 공
相	서로 상
不	아니 불
生	살 생
不	아니 불
滅	멸할 멸
不	아니 불
垢	때 구
不	아닐 부

淨 맑을 정
不 아닐 부
增 더할 증
不 아니 불
減 줄 감
是 이 시
故 연고 고
空 빌 공
中 가운데 중
無 없을 무
色 빛 색
無 없을 무
受 받을 수
想 생각 상
行 행할 행
識 알 식
無 없을 무
眼 눈 안
耳 귀 이
鼻 코 비
舌 혀 설
身 몸 신

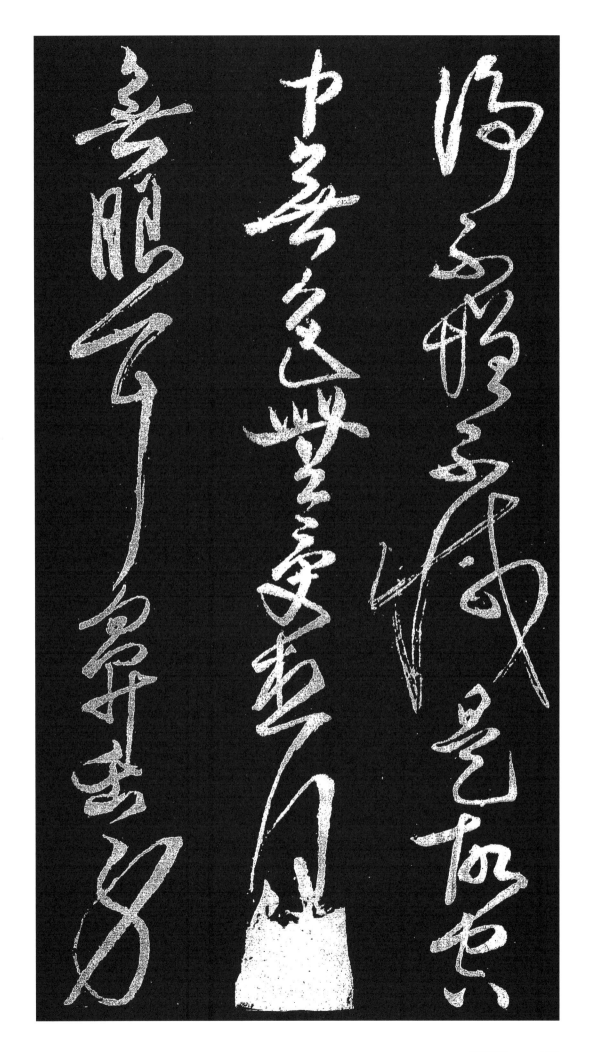

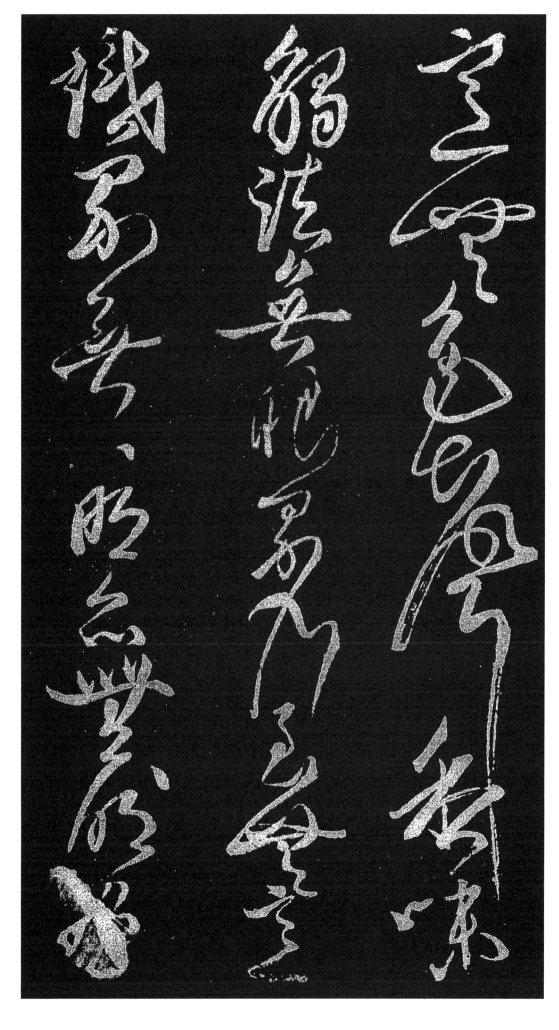

意 뜻 의
無 없을 무
色 빛 색
聲 소리 성
香 향기 향
味 맛 미
觸 닿을 촉
法 법 법
無 없을 무
眼 눈 안
界 경계 계
乃 이에 내
至 이를 지
無 없을 무
意 뜻 의
識 알 식
界 경계 계
無 없을 무
無 없을 무
明 밝을 명
亦 또 역
無 없을 무
無 없을 무
明 밝을 명
盡 다할 진

乃 이에 내
至 이를 지
無 없을 무
老 늙을 로
死 죽을 사
亦 또 역
無 없을 무
老 늙을 로
死 죽을 사
盡 다할 진
無 없을 무
苦 쓸 고
集 모을 집
滅 멸할 멸
道 법도 도
無 없을 무
智 지혜 지
亦 또 역
無 없을 무
得 얻을 득
以 써 이
無 없을 무
所 바 소
得 얻을 득
故 연고 고

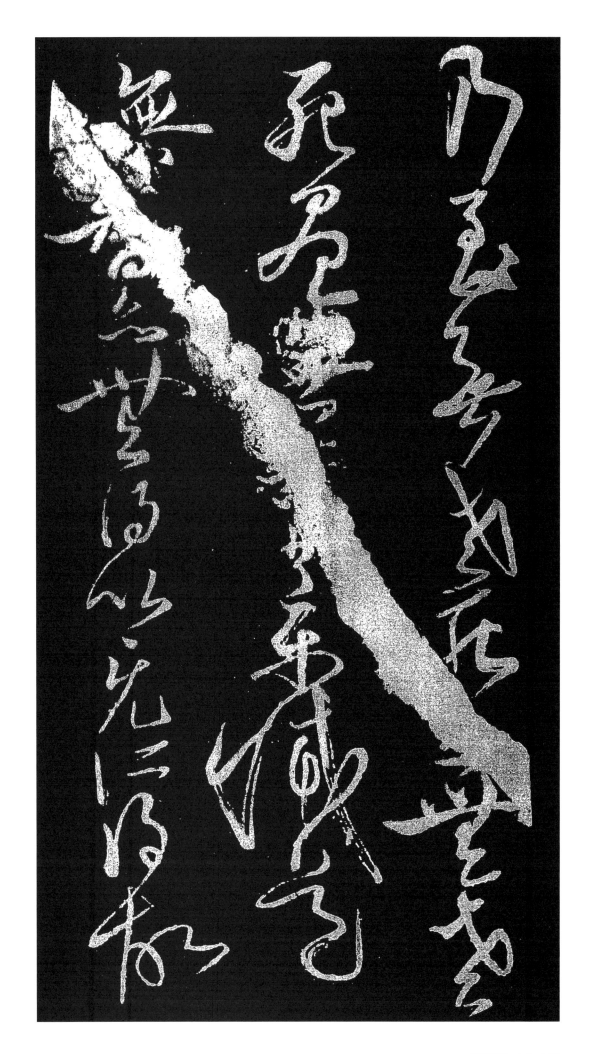

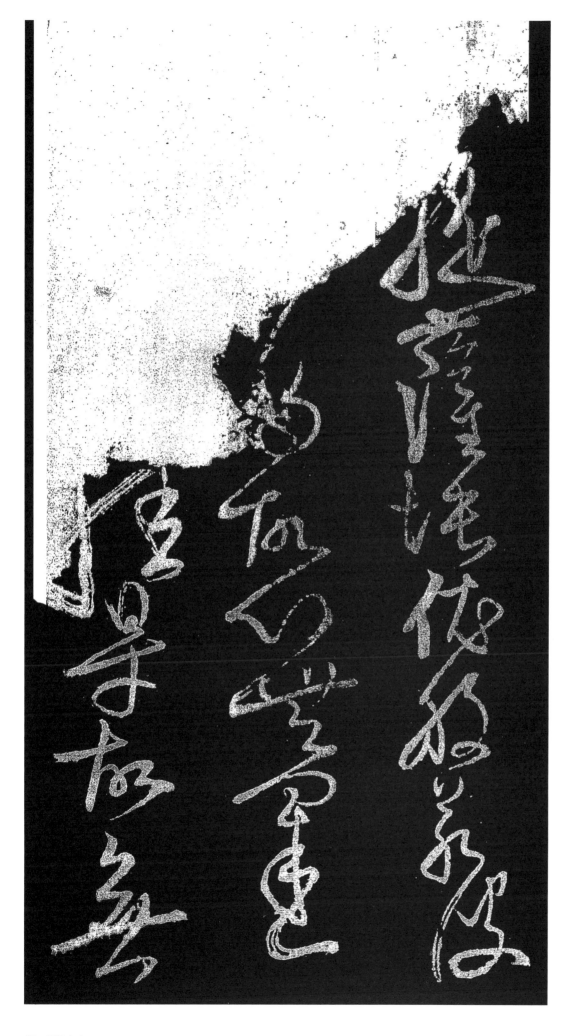

菩 보살 보
提 보살 리(제)
薩 보살 살
埵 언덕 타
依 의지할 의
般 범어 반
若 범어 야(약)
波 범어 바(파)
羅 벌릴 라
蜜 꿀 밀
多 많을 다
故 연고 고
心 마음 심
無 없을 무
罣 거리낄 괘
碍 막을 애
無 없을 무
罣 거리낄 괘
碍 막을 애
故 연고 고
無 없을 무

有 있을 유
恐 두려울 공
怖 두려울 포
遠 멀 원
離 떠날 리
顚 엎어질 전
倒 거꾸로 도
夢 꿈 몽
想 생각 상
究 궁구할 구
竟 마침내 경
涅 열반 열
槃 열반 반
三 석 삼
世 세상 세
諸 모두 제
佛 부처 불
依 의지할 의
般 범어 반
若 범어 야(약)
波 범어 바(파)

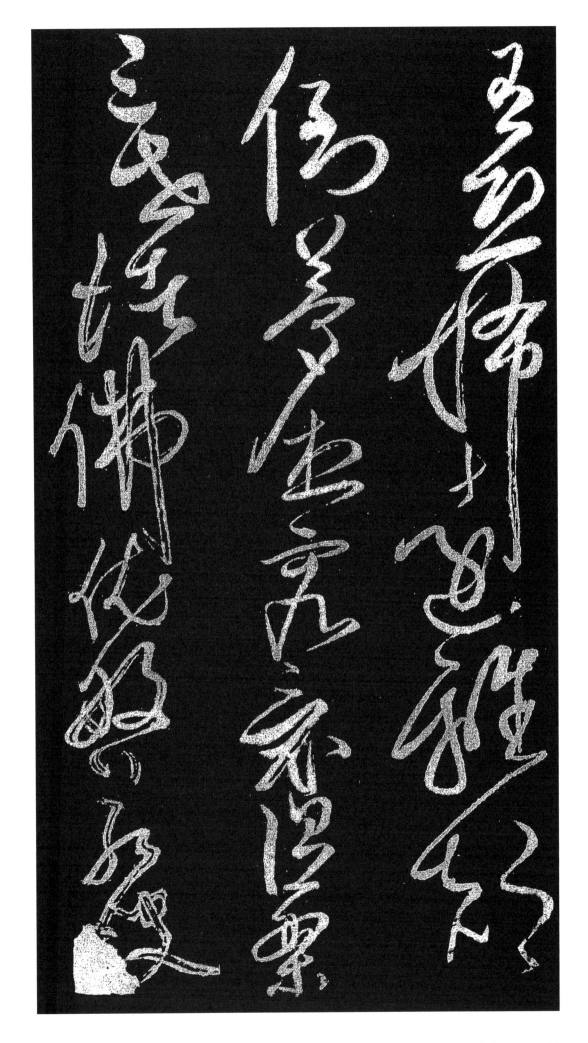

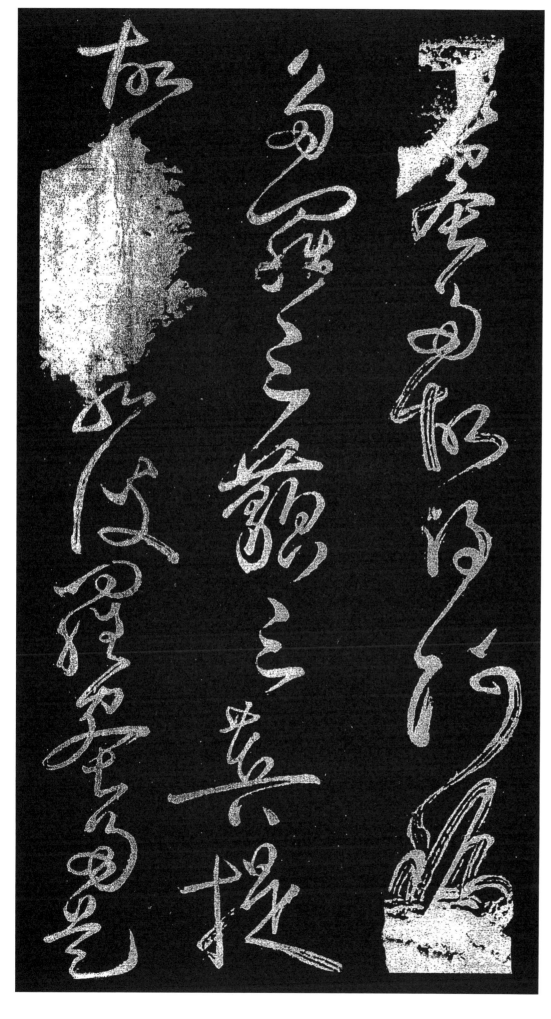

羅	벌릴 라
蜜	꿀 밀
多	많을 다
故	연고 고
得	얻을 득
阿	언덕 아
耨	범어 욕(누)
多	많을 다
羅	벌릴 라
三	석 삼
藐	범어 막
三	석 삼
菩	보살 보
提	보살 리(제)
故	연고 고
知	알 지
般	범어 반
若	범어 야(약)
波	범어 바(파)
羅	벌릴 라
蜜	꿀 밀
多	많을 다
是	이 시

大 큰 대
神 귀신 신
呪 빌 주
是 이 시
大 큰 대
明 밝을 명
呪 빌 주
是 이 시
無 없을 무
上 윗 상
呪 빌 주
是 이 시
無 없을 무
等 무리 등
等 무리 등
呪 빌 주
能 능할 능
除 제할 제
一 한 일
切 모두 체
苦 쓸 고
眞 참 진
實 열매 실
不 아니 불

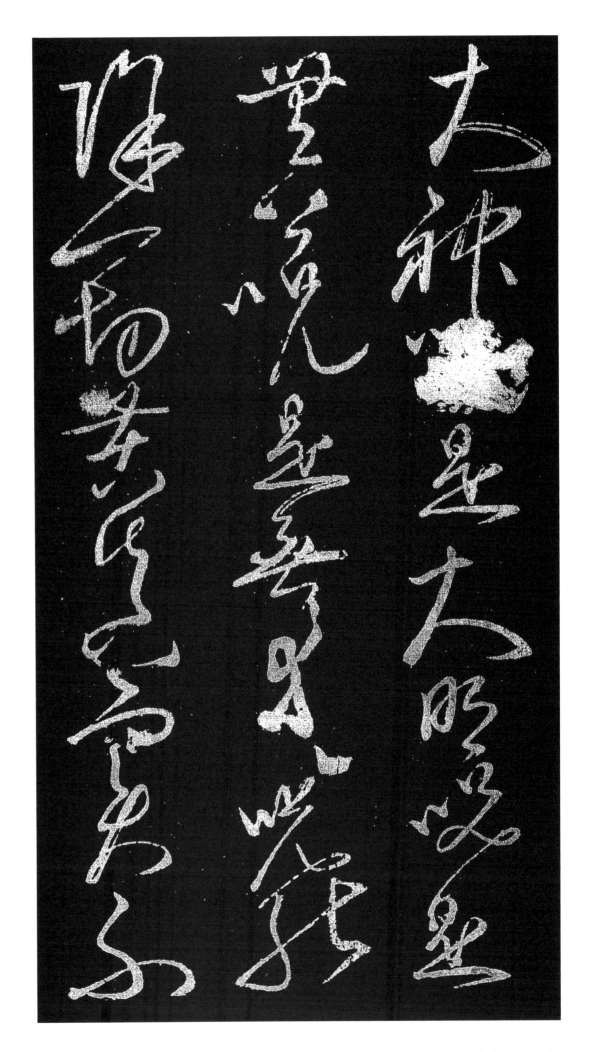

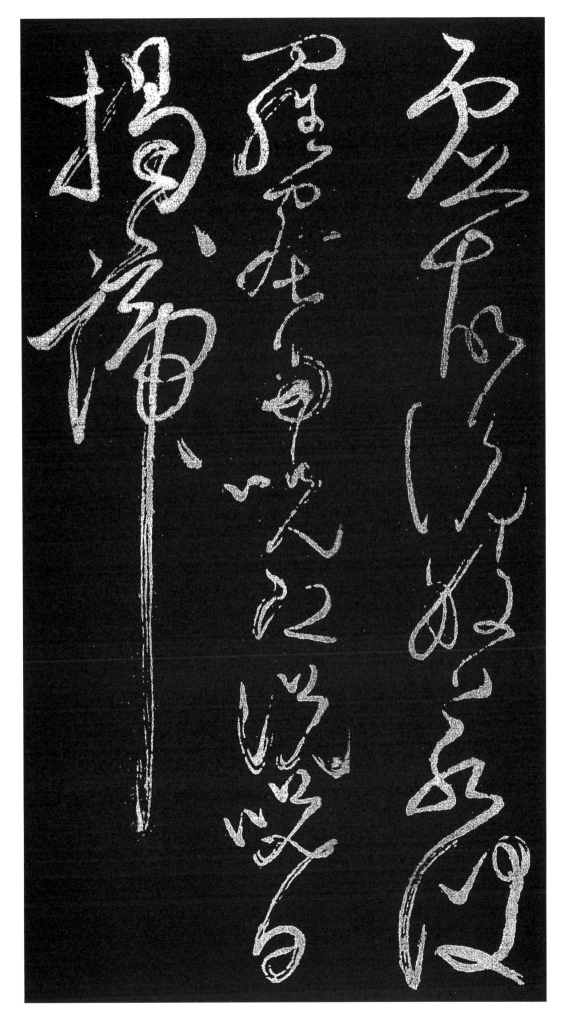

虛 빌 허
故 연고 고
說 말씀 설
般 범어 반
若 범어 야(약)
波 범어 바(파)
羅 벌릴 라
蜜 꿀 밀
多 많을 다
呪 빌 주
卽 곧 즉
說 말씀 설
呪 빌 주
曰 가로 왈
揭 범어 아(게)
諦 범어 제(체)
揭 범어 아(게)
諦 범어 제(체)

波 범어 바(파)
羅 벌릴 라
揭 범어 아(게)
諦 범어 제
波 범어 바(파)
羅 벌릴 라
僧 중 승
揭 범어 아(게)
諦 범어 제
菩 보살 보
提 보살 리(제)
薩 범어 사(살)
婆 범어 바(반)
訶 범어 하

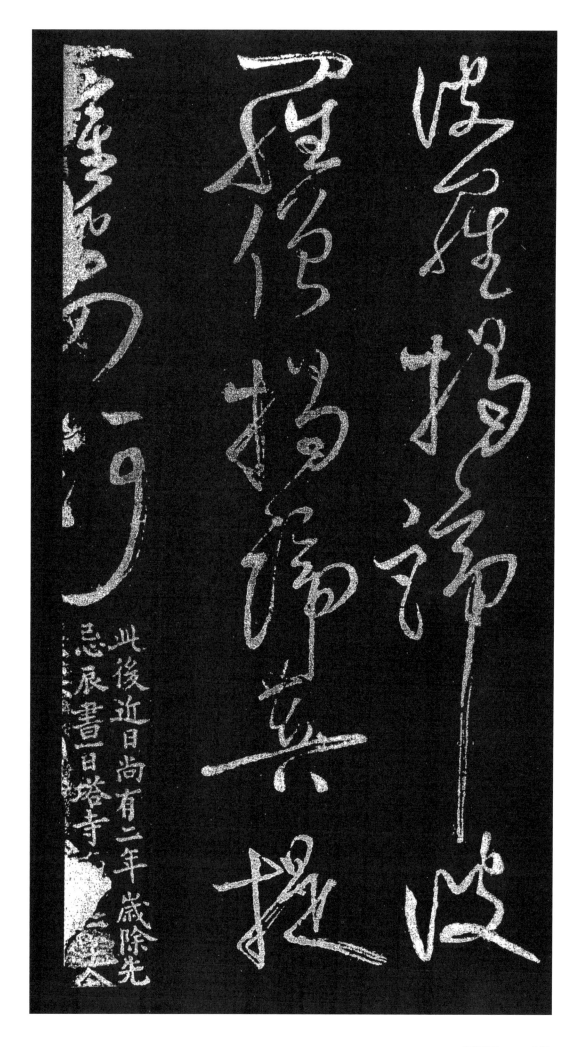

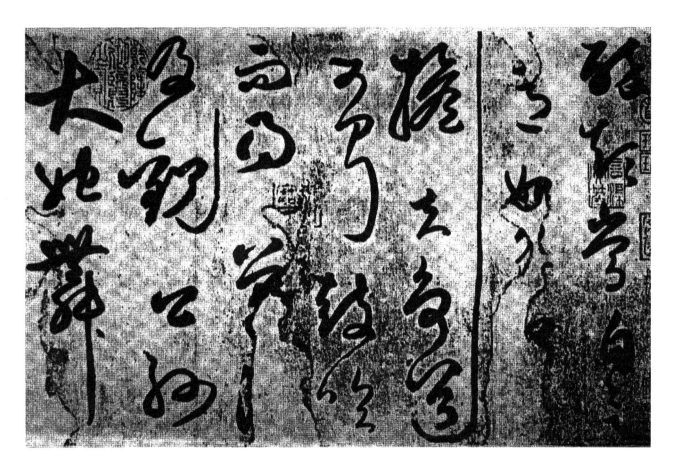

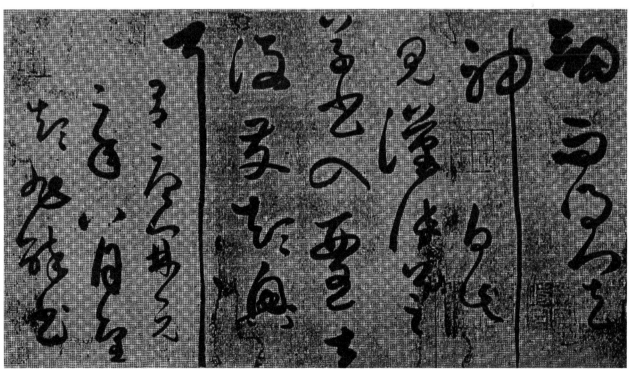

5. 自言帖

醉 취할 취
顚 미칠 전
嘗 일찌기 상
自 스스로 자
言 말씀 언
意 뜻 의
始 처음 시
見 볼 견
公 벼슬 공
主 주인 주
※상기 3字는 글씨 망실됨
擔 멜 담
夫 사내 부
爭 다툴 쟁
道 길 도

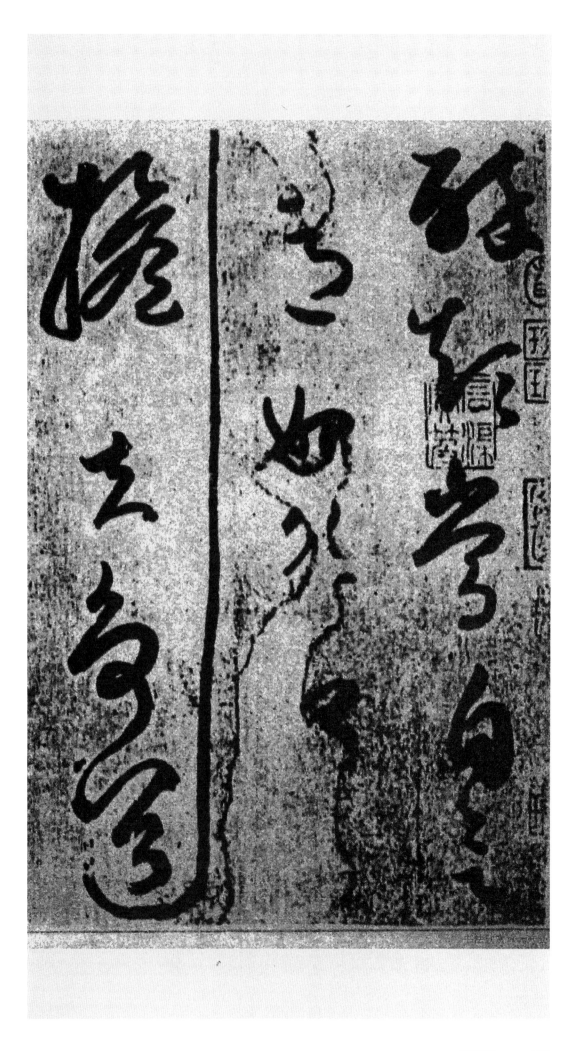

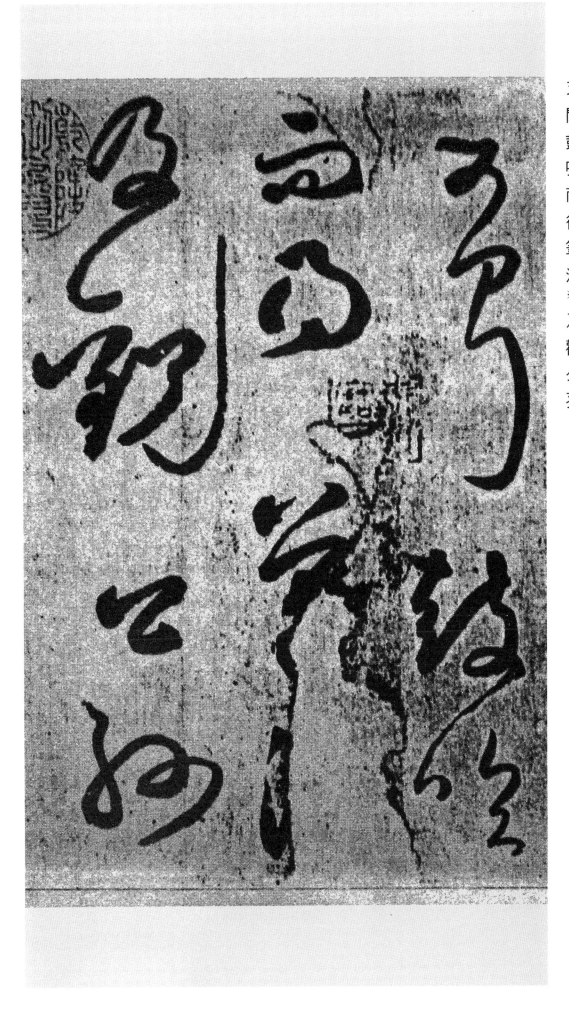

又 또우
聞 들을 문
鼓 북 고
吹 불 취
而 말이을 이
得 얻을 득
筆 붓 필
法 법 법
※망실됨
及 아울러 급
觀 볼 관
公 벼슬 공
孫 손자 손

大 큰 대
娘 각시 낭
舞 춤출 무
劍 칼 검
而 말이을 이
得 얻을 득
其 그 기
神 귀신 신
自 스스로 자
此 이 차

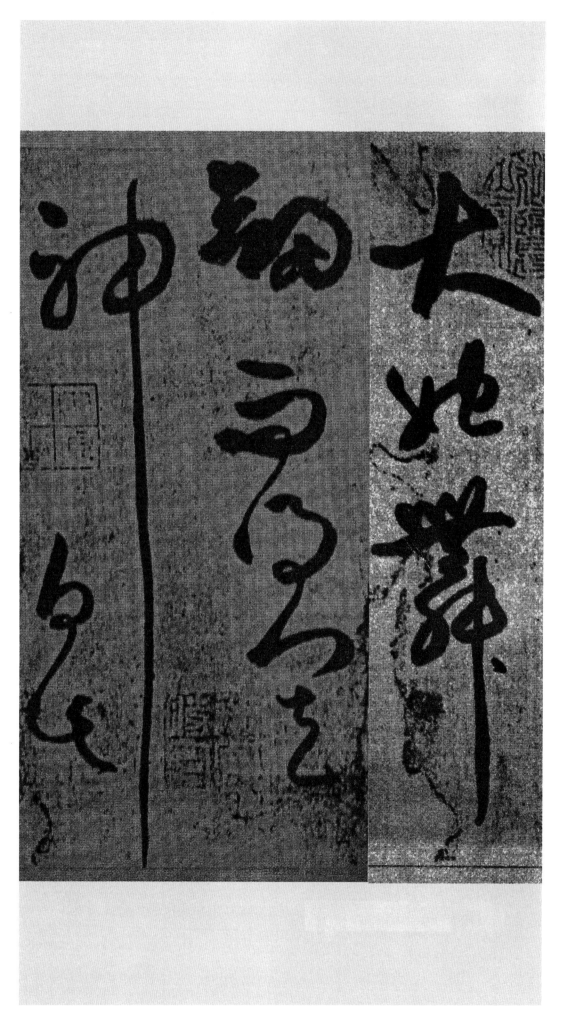

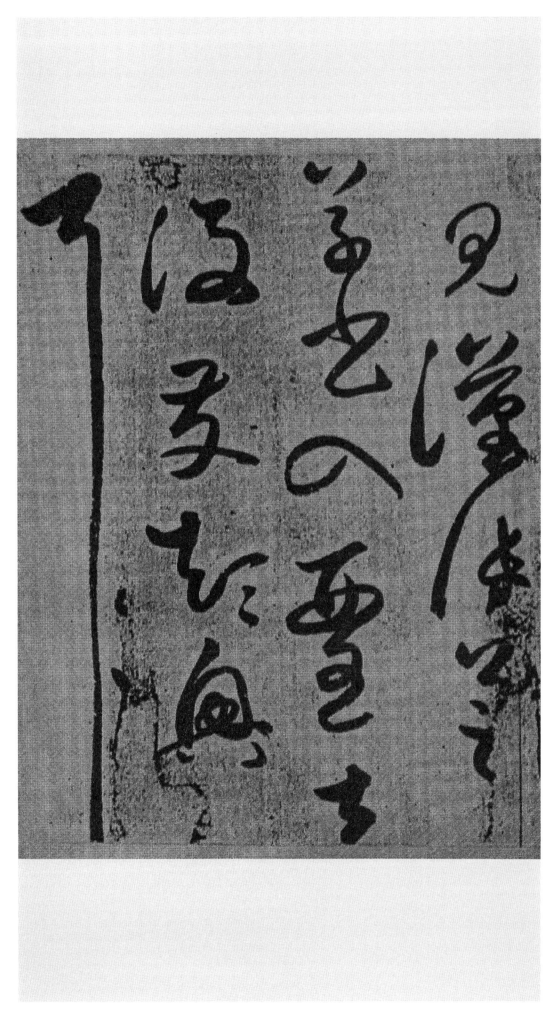

見 볼 견
漢 한나라 한
張 펼 장
芝 지초 지
草 풀 초
書 글 서
入 들 입
聖 성인 성
甚 더욱 심
復 다시 부
發 필 발
顚 미칠 전
興 흥할 흥
耳 뿐 이

有 있을 유
唐 당나라 당
開 열 개
元 으뜸 원
二 두 이
年 해 년
八 여덟 팔
月 달 월
望 보름 망

顚 미칠 전
旭 빛날 욱
醉 취할 취
書 글 서

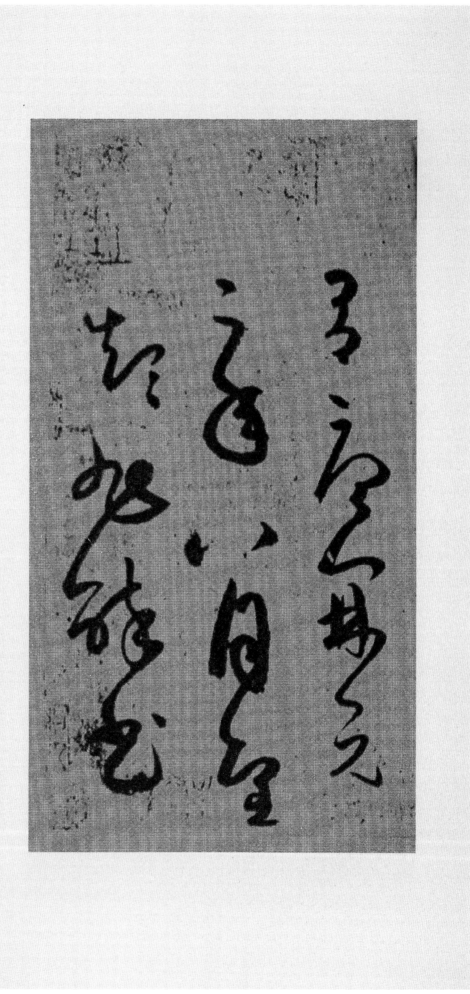

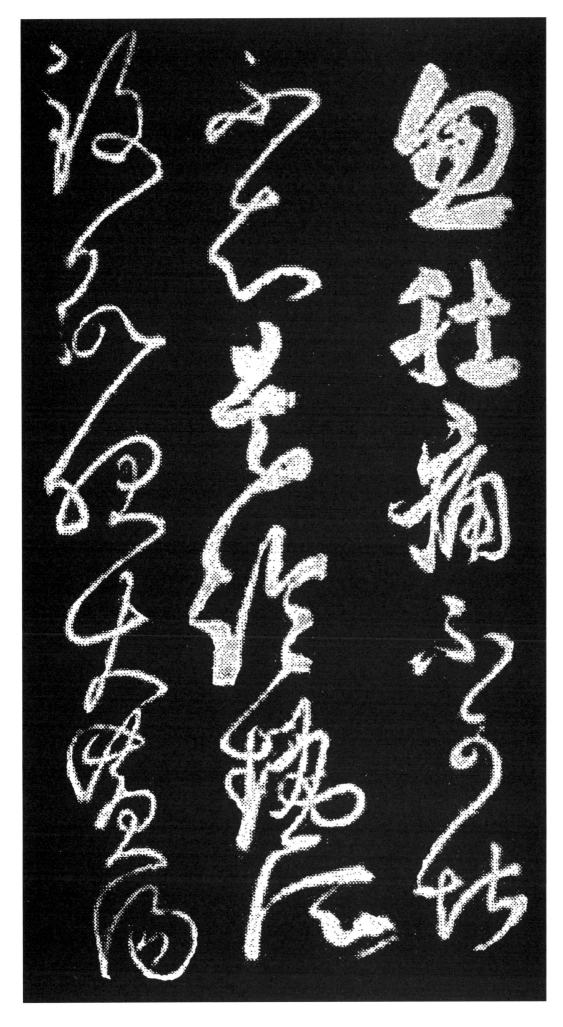

6. 肚痛帖

忽 문득 홀
肚 배 두
痛 아플 통
不 아니 불
可 더할 가
堪 견딜 감

不 아닐 부
知 알 지
是 이 시
冷 찰 랭
熱 더울 열
所 바 소

致 이를 치
欲 하고자할 욕
服 약먹을 복
大 큰 대
黃 누를 황
湯 끓일 탕

冷 찰 랭
熱 더울 열
俱 갖출 구
有 있을 유
益 더할 익

如 같을 여
何 어찌 하
爲 하 위
計 셀 계

非 아닐 비
冷 찰 랭
哉 어조사 재

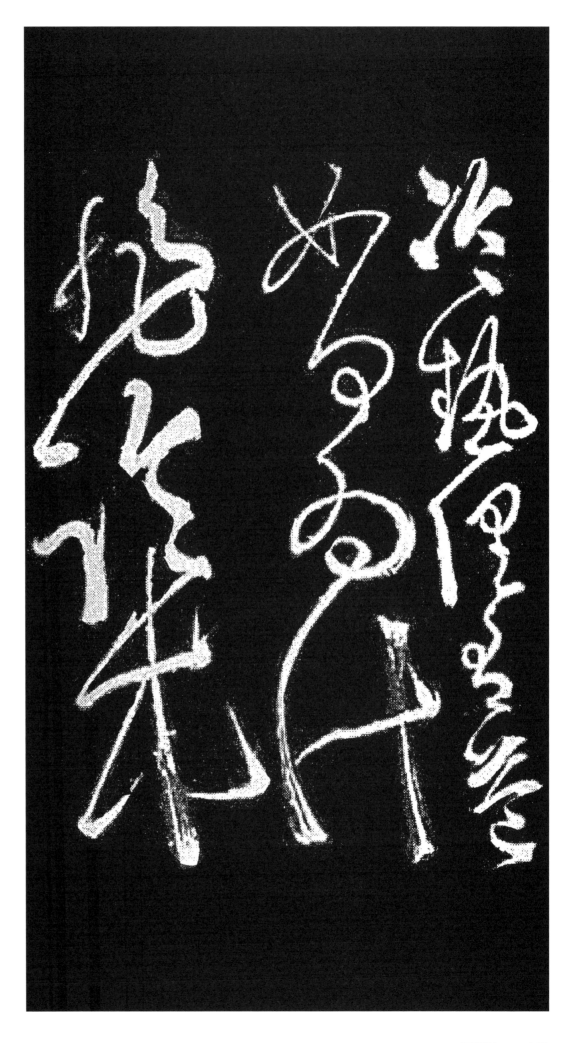

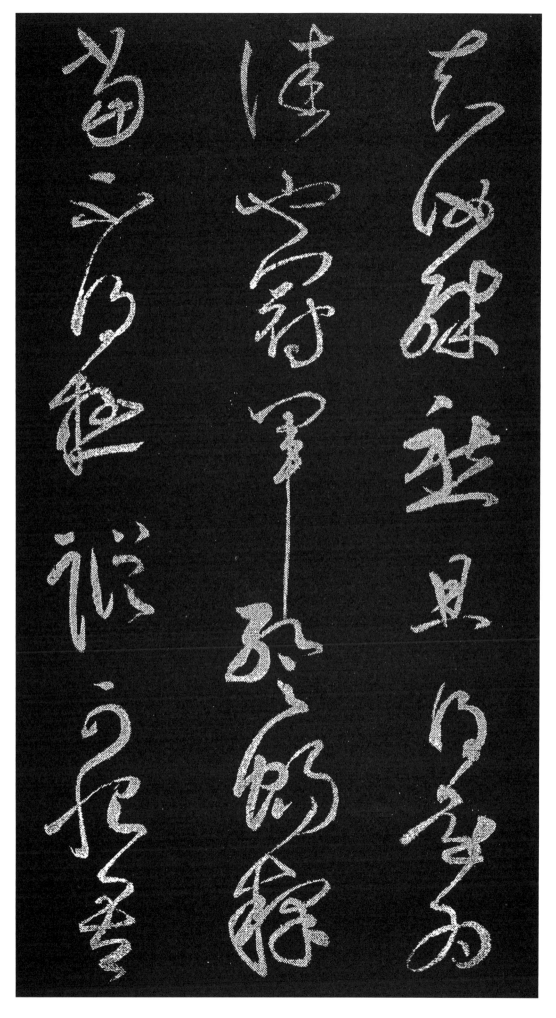

7. 冠軍帖
(知汝帖)

知 알 지
汝 너 여
殊 다를 수
愁 근심 수

且 또 차
得 얻을 득
還 돌아올 환
爲 하 위
佳 아름다울 가
也 어조사 야

冠 갓 관
軍 군사 군
暫 잠시 잠
暢 펼 창

釋 풀 석
當 마땅할 당
不 아닐 부
得 얻을 득
極 다할 극
蹤 쫓을 종

可 가할 가
恨 한탄할 한
吾 나 오

病 아플 병
來 올 래

不 아니 불
辨 분별할 변
行 다닐 행
動 움직일 동

潛 잠길 잠
不 아니 불
可 가할 가
耳 뿐이

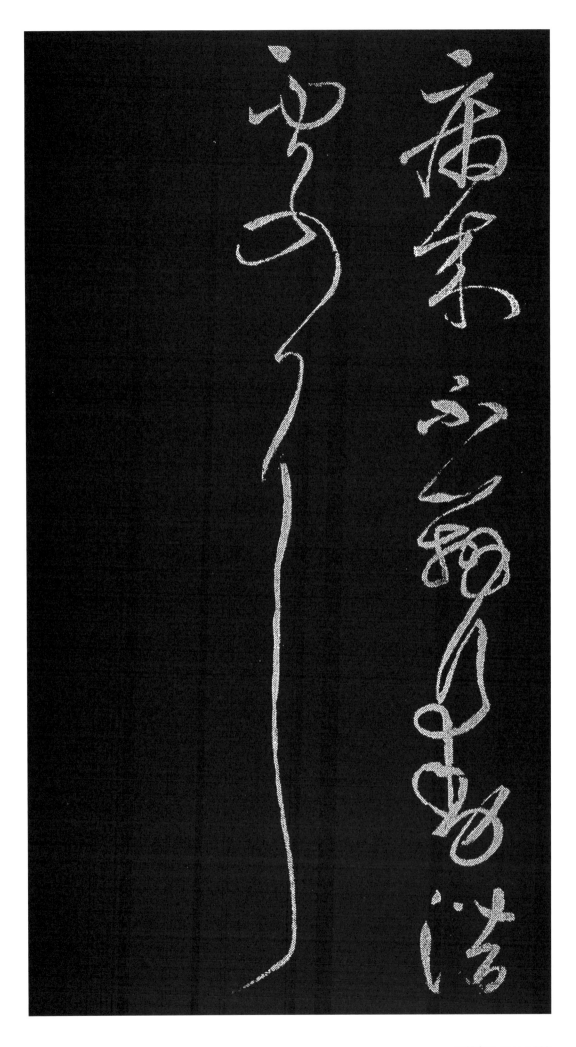

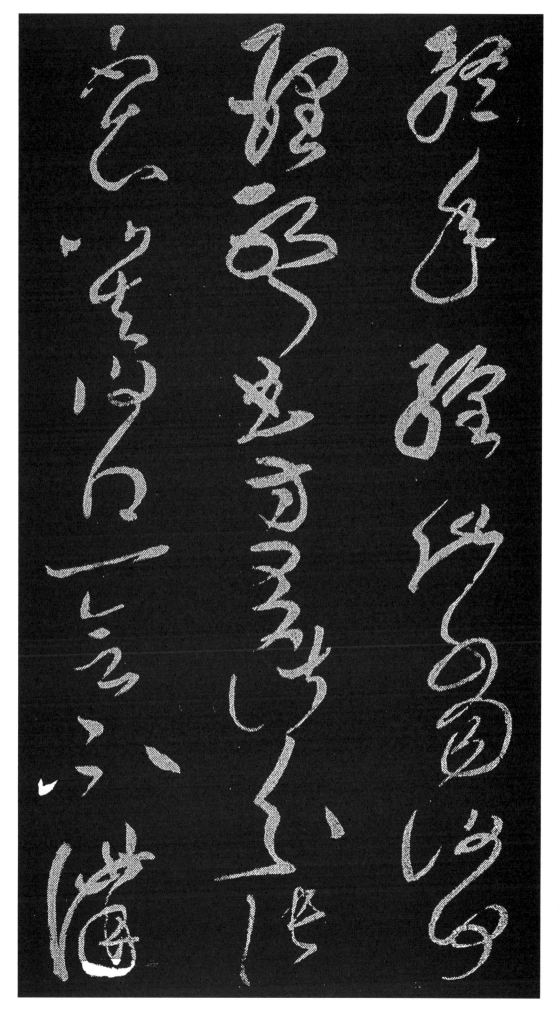

8. 終年帖

終 마칠 종
年 해 년
纏 얽을 전
此 이 차

當 마땅할 당
治 다스릴 치
何 어찌 하
理 이로울 리
耶 어조사 야

且 또 차
方 모 방
有 있을 유
諸 모두 제
分 나눌 분
張 펼 장

不 아니 불
知 알 지
比 비교할 비
去 갈 거
復 다시 부
得 얻을 득
一 한 일
會 모일 회

不 아니 불
講 강의할 강

意 뜻 의
不 아니 불
意 뜻 의
※다른 해석은 忘不忘으로 논
　쟁되는 부분임
可 가할 가
恨 한탄할 한
汝 너 여
還 돌아올 환

當 마땅할 당
思 생각할 사
更 다시 갱
就 곧 취
理 이로울 리

所 바 소
遊 놀 유
悉 다 실

誰 누구 수
同 같을 동
過 지날 과
還 돌아올 환
復 다시 부

共 함께 공
集 모일 집
散 흩어질 산

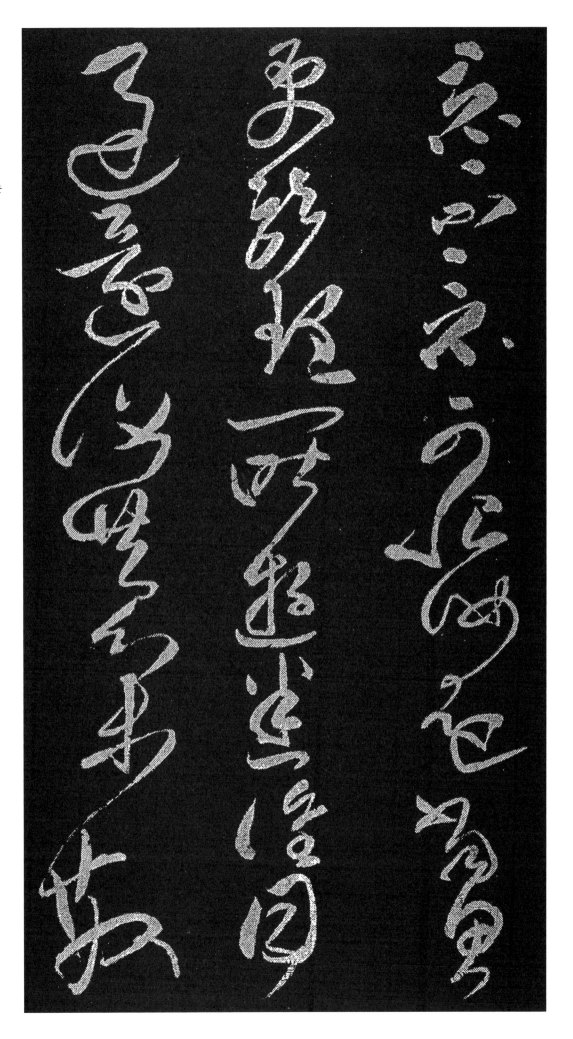

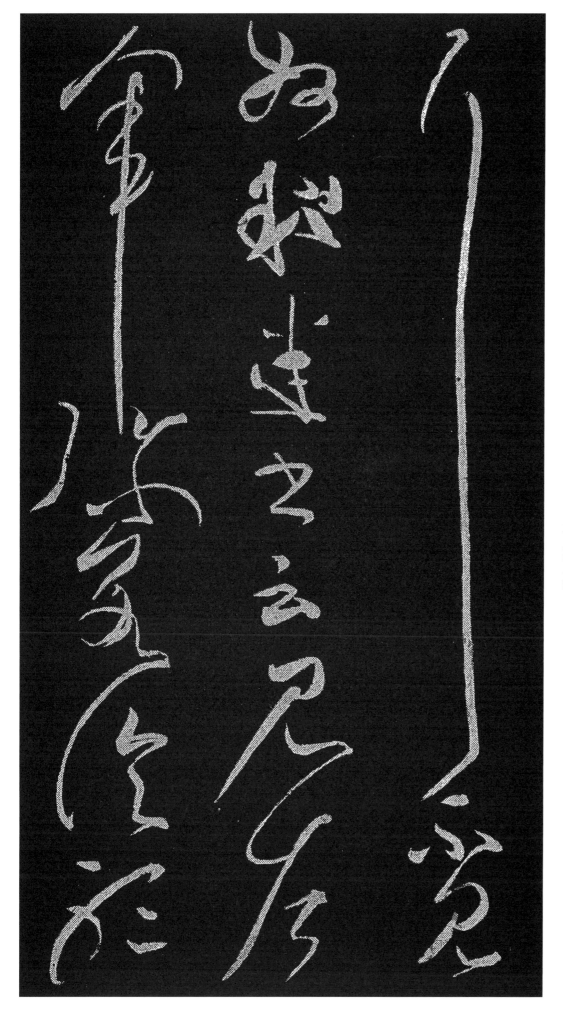

耳 귀 이

不 아니 불
見 볼 견
奴 종 노

粗 거칠 조
悉 다 실
書 글 서

云 이를 운
見 볼 견
左 왼 좌
軍 군사 군

彌 두루 미
若 같을 약
論 논할 론
聽 들을 청

故 연고 고
也 어조사 야

解　説

1. 古詩四帖
p. 12~14

① 庾信《道士步虛詞》其二

※()안은 원문의 글자 내용임

東明九芝盖	동명선인 수레는 구지초로 덮혀있고
北燭五雲車	북촉선인 상서로운 오운(五雲) 수레타고 있네
飄颻入倒景	신선들 공중 날으니 그림자 거꾸로 비치는데
出沒上煙霞	연하를 뚫고서 나타났다 사라지네
春泉下玉霤	봄샘에는 옥같은 맑은 물 흐르고
靑鳥向金華	파랑새는 서왕모(西王母) 소식 전하러 금화전 날아가네
漢帝看桃核	한무제(漢武帝)는 복숭아씨 쓸모없어 허망하게 바라보았고
齊侯問棘(棗)花	제경공(齊景公)은 안자(晏子)에게 조화(棗花)에 대해 물었지
應逐上元酒 (上元應送酒)	응당 상원(上元)이라 술마시고 싶어서
同來訪蔡家 (來向蔡經家)	함께 채경(蔡經)집에 찾아가네

주
- **步虛詞(보허사)** : 신선이 하늘을 넘나들면서 걸어다닌다고 하는 도교(道敎)의 낭만적인 정신사상을 노래하는 악곡(樂曲)이다. 일종의 시체(詩體)형식으로 진사왕(陳思王) 조식(曹植) 때부터 시작되었다고 한다.
- **東明(동명)** : 전설상의 신선의 이름으로 梁의 도홍경(陶弘景)의 《진고(眞誥)》의 기록에는 夏禹의 아들로 신선이 되었다고 전한다.
- **九芝盖(구지개)** : 지초(芝草)는 신선들의 풀로 불리는데 선가(仙家)에서는 이것을 덮은 수레를 타고 다닌다고 한다.
- **北燭(북촉)** : 전설상의 신선의 이름으로 《한무제 내전(漢武帝 內傳)》에는 자란궁(紫蘭宮)의 옥녀(玉女)라고 한다.
- **五雲車(오운거)** : 상서러운 구름을 장식한 유람용 수레로 신선이 타고 다닌다는 화려한 수레이다.
- **入倒景(입도경)** : 신선들이 날라서 움직이면 그림자가 거꾸로(반대로) 비친다는 것.
여기서 景은 影의 뜻으로 쓴 것이다. 《능양자명경(陵陽子明經)》에는 신선이 날으면 그 그림자가 땅에 사천리나 비치는데, 그 경치가 모두 천하에 거꾸로 비친다고 하였다. 도교(道敎)에서는 사람이 해 아래에 있으면 그 그림자는 바르게 비치지만 신선은 해 위로 날아 올라가므로 그 그림자는 거꾸로 비친다고 한다. 그래서 倒影이라 표현한다.
- **春泉(춘천)** : 신선이 마신다는 샘물.

- **靑鳥(청조)** : 푸른 새로 전설상의 신조(神鳥)이다. 일찌기 한무제(漢武帝)의 궁전으로 소식 전하러 날아온 뒤 서왕모(西王母)가 찾아왔다. 이후 청조(靑鳥)는 서왕모의 사자(使者)로 칭하였다.
- **金華(금화)** : 한나라 궁전의 이름.
- **漢帝(한제)** : 한나라 무제(武帝)를 뜻한다.
- **看桃核(간도핵)** :《한무제 내전(漢武帝 內傳)》에 나오는 故事로 옛날부터 한무제가 복숭아씨를 심고 싶었다. 서왕모(西王母)가 시녀에게 복숭아를 가져오도록 하자 복숭아 7개를 옥소반에 준비하였는데, 푸르고 둥근 것이었다. 이것을 임금에게 4개를 주고 서왕모는 스스로 34개를 먹었다. 무척 맛있고 아름다워서 문득 그 씨를 남겨두었더니 서왕모가 왜 그러냐고 물으니, 임금이 이르기를 "그것을 기르고 싶기 때문입니다"라고 얘기하자 서왕모가 이르기를 "이 복숭아는 천년에 한번 열매가 열리고, 中夏의 땅은 척박하여 그것을 심어도 살 수가 없다"고 하자 임금은 허망하게 바라보다 버렸다는 이야기이다.
- **齊侯(제후)** : 제(齊)나라의 경공(景公)을 뜻한다.
- **問棗花(문조화)** : 이 말은 제경공(齊景公)이 재상이었던 안자(晏子)에게 棗花가 열매를 맺지 못하는 이유를 물었다는 내용이다.《안자춘추외편(晏子春秋外篇)》에 나오는 얘기로써, 경공(景公)에 동해속 물이 붉고, 아름다운 열매를 맺지 못한다는 연유가 무슨 뜻인가 물으니, 안자(晏子)가 이르기를 "옛날 진목공(秦穆公)은 용을 타고 천하를 주유하며 다스렸는데 황포로 증조(烝棗)를 싸서 다녔습니다. 바다에 이르러 그 포대기를 풀자 쏟아져 나온 물이 붉어지고, 그 열매는 아름다웠지만 이후엔 다시는 열매를 맺지 못하게 되었습니다"하였다.
- **上元(상원)** : 도교의 三元節의 하나로 음력 1. 15은 상원(上元), 7. 15일은 중원(中元), 10. 15일은 하원(下元)이라 한다.
- **蔡家(蔡經家)(채가(채경가))** : 신화 전설의 내용이다.《안자춘추외편(晏子春秋外篇)》

p. 15~17

② 庾信《道士步虛詞》其八

北闕臨丹(玄)水	북쪽 신선의 궁궐 현수(玄水)와 마주하고
南宮生絳雲	남쪽 신선의 궁전 붉은 상서로운 구름 일어나네
龍泥印玉簡(策)	용니(龍泥)로 싼 옥(玉) 편지를 봉하여 도장찍고
大火練眞文	대화(大火)피우고 선인(仙人)들 글자 익히네
上元風雨散	상원(上元)인데 비바람 흩날리고
中天哥吹分	중천(中天)에는 노래 소리 흘러나오네
虛(靈)駕千尋上	신령스런 수레 천길 높이 떠 오르고
空香萬里聞	하늘 향기 만리나 풍겨나네

주 ・北闕(북궐) : 북방의 신선들이 사는 궁궐.

- 玄水(현수) : 북방현무(北方玄武)로 흑색을 뜻하는데 玄水는 곧 黑水를 뜻한다. 전설에 西王母가 사는 군옥산(群玉山)에는 흑수가 둘러 흐른다고 한다.
- 南宮(남궁) : 궁전의 이름으로 신선이 거처한다고 한다.
- 絳雲(강운) : 붉은 구름인데 남방주화(南方朱火)로 붉은 색을 뜻한다. 곧 상서로움을 뜻한다.
- 龍泥(용니) : 금니(金泥)라고도 하는데 고대에 서신을 싸던 것으로 물고기 종류의 형상이었다.
- 玉策(옥책) : 아름다운 옥으로 만든 간찰 편지를 말하는데, 고대에 제왕이 제사때 그것을 사용했다고 한다. 여기에 글을 써서 봉하여 옥새로 그것을 찍었다고 한다.
- 大火(대화) : 신선들이 사용하던 큰 불로 천화(天火)라고도 한다.
- 眞文(진문) : 도교에서 신선들이 사용하던 문자라고 한다.
- 上元(상원) : 도교에서 三元節의 하나인데, 음력 1. 15은 상원(上元), 7. 15은 중원(中元), 10. 15은 하원(下元)이라 한다.
- 靈駕(영가) : 신선들이 높은 하늘 위에서 수레를 카고 다녔다는 것.
- 千尋(천심) : 천 발이라는 뜻으로 아주 높거나, 아주 깊음을 이르는 말.
- 空香(공향) : 신선이 산다는 높은 곳. 하늘의 향기로 신령한 향기를 의미.

p. 17~21

③ 謝靈運《王子晉讚》

淑質非不麗	착한 본 바탕에 빛나지 않음 없어도
難之以萬年	목숨 만년을 지내는 것 진정 어렵도다
儲宮非不貴	태자(太子)로 존귀하지 않음 없어도
豈若上登天	어찌 하늘 오르는 신선이 될 수 있으리오
王子復淸曠	왕자(晉)이 맑고 넓은 선경에 돌아가고 싶은 것은
區中實譁囂誼	티끌진 인간세상 시끄럽고 번잡하기 때문이지
旣見浮丘公	이미 부구공(浮丘公) 도사를 보았으니
與爾共紛繙(飜)	그대와 함께 하늘로 날아 오르리라

주
- 王子晉(왕자진) : 전설상의 선인이던 왕자교(王子喬)로 왕교(王喬)라고도 한다.《열선전(列仙傳)》에 의하면 춘추시대 주영왕(周靈王)의 태자였고, 이름이 진(晉)이며, 성씨는 희(姬)이다. 그는 생황을 잘 불었고, 봉황 울음소리를 잘 흉내내었다고 한다. 장생불사하여 이수(伊水)와 낙수(洛水)사이를 주유하며 다녔다. 도사인 부구공(浮丘公)이 그를 데리고 숭고산(嵩高山)으로 올라갔는데 30년 뒤에 왕교가 흰 학을 타고 산마루에 앉았다가 며칠 뒤 멀리 날아갔다는 이야기이다.
- 儲宮(저궁) : 태자가 거처하는 궁궐로 곧 太子를 의미.
- 復淸曠(복청광) : 청명광원(淸明曠遠)한 곳으로 돌아가는 것. 곧 신선이 사는 곳으로 가는 것.

- 區中(구중) : 인간 세상.
- 浮丘公(부구공) : 부구백(浮丘伯) 또는 호구자(壺丘子)로 불리며 전설상의 도인이다. 광동성 남 해현의 부구산(浮丘山)에서 득도하여 신선이 되었다. 주영왕(周靈王) 때 왕자진을 데리고서 숭 산(嵩山)으로 가서 수양했다고 한다.
- 紛翻(분번) : 자유로이 펄럭이며 날아오르는 모양.

p. 21~25

④ 謝靈運《巖下一老公四五少年讚》

衡山采藥人	형산(衡山)에 약초캐는 사람들
路迷粮亦絶	길 잃고 또 식량도 끊어졌네
過息巖下坐	지나다 쉬며, 바위 아래 앉았는데
正見相對說	마침 서로 마주 얘기 나누는 모습 보았지
一老四五少	한 늙은이와 너댓 소년들인데
仙隱不可別	신선인지 은자인지 분별할 수가 없었네
其書非世敎	그 남긴 글들은 세상에서 가르치는 것 아닌데
其人必賢哲	그 사람들 분명히 현명하고 슬기로운 이들일세

※이 시의 고사(故事)는 유경숙(劉敬叔)이 쓴《이원(異苑)》의 기록에 나오는데 상동(湘東)의 요 조(姚祖)가 태원(太元) 때에 고을 관리가 되어 형산(衡山)을 지나다가 바위 아래 몇몇 소년이 붓을 잡고 글 쓰는 것을 보았는데 잠시 쉬며 그곳을 지나다가 백보(百步)를 가지도 않을때, 소 년들이 모두 날아서 하늘로 올라갔는데 가서 보니 앉았던 종이에 글을 남겼는데, 모두 옛날의 글자로 조전(鳥篆)이었다고 한다.

주
- 衡山(형산) : 오악(五岳)의 하나로 남방의 진산(鎭山)이며, 호남성(湖南省) 중부 지방에 있다.
- 仙隱(선은) : 신선과 은자
- 其書(기서) : 신선들이 써놓고 간 글자.
- 其人(기인) : 신선들을 의미.

참고 고시사첩(古詩四帖)은 장욱(張旭)이 오색지에 초서로 古詩 네수를 쓴 것으로 크기는 가로 195.2cm, 세로 29.5cm이며 모두 40行에 188字가 쓰여졌다.
묵적(墨迹本)은 낙관이 없어 한때는 진(晉)의 사령운(謝靈運)의 글씨라고 잘못 알려졌으나 명(明)때 동기창(董其昌)과 서화감식가였던 사치유(謝稚柳)와 양인개(楊仁愷)에 의해서 장욱의 진본이라고 고증되었다. 작품상의 앞의 두수는 유신(庾信)의《도사보허사(道士步虛詞)》이고, 뒤의 두 수는 사령운(謝靈運)의《왕자진찬(王子晉讚)》《암하일로공사오소년찬(巖下一老公四五

少年讚)》이다. 장욱의 대표적인 광초(狂草)로 웅강기위(雄强奇偉)하며 필세가 종일(縱逸)하며, 필획이 명명히 이어지고 글자의 변화도 풍부하다. 정대(正大)한 기상이 담겨있고, 초서의 기법이 완전히 무르익은 최고조로 능숙한 필치가 잘 드러나 있다. 현존하는 유일한 장욱의 묵적본(墨迹本)이다.

운필은 붓끝을 역입하여 필봉이 가로세로획의 가운데 있게 하였으며, 필획을 좀 굵게 하면서 예서의 필의도 다소 담겨있다. 준마가 힘차게 달려 순식간에 천리를 다다르는 느낌으로 글 모양새도 구름 연기 피어오르듯 무수한 변화를 보이고 있다.

행필(行筆)흐는 것이 귀신이 드나들듯한 천변만화의 느낌을 주고 붓이 끊어져 있어도 뜻이 이어져 보는 이로 하여금 무한한 상상력도 남겨주고 있다. 필법(筆法)은 글자체에 방(方) 중에 원(圓)이 있고, 글씨 중에 제안(提按), 사전(使轉), 허실(虛實)을 잘 이루고 있으며, 장법(章法)은 근엄함이 혼연일체가 되어 있다.

그의 글씨는 결국 뱀이 미친듯 춤을 추고 범과 용이 걸터앉아 있는 듯하며, 글씨의 한 물결이 천리를 뻗쳐나가는 듯한 기세를 잘 표현해내고 있다. 선조(線條)의 움직임과 질감의 변화로 광방(狂放)한 초서의 수준 높은 품격을 구현해 내었기에 수많은 서예가들과 시인들이 칭찬을 하였다. 그 몇가지를 보면, 명(明)의 풍도생(豊道生)은 "행필이 공중으로부터 떨어지는 것 가고, 표일하고 유창하며, 하늘의 빛이 환하니, 인력으로는 이룰 수 없는 것 같다"고 하였고, 동기창(董其昌)은 "낭떨어지에서 떨어지듯, 급한 비바람이 도는 기세가 있다"고 하였다. 두보(杜甫), 이백(李白) 등의 많은 시인들도 그의 글씨와 인품을 노래하였다.

이 첩(帖)은 일찌기 송(宋)나라 선화내부(宣和內府)에 있었다가, 명(明)의 화하(華夏)와 항원변(項元汴), 청(淸)의 송락(宋犖)이 소장하다가, 그 후에 청(淸)의 내부에서 소장하고 있었는데, 현재는 요녕성박물관(遼寧省博物館)에 소장되어 있다.《선화서보(宣和書譜)》와《식고당서화회고(式古堂書畵匯考)》에 수록되어 있고,《희홍당법첩(戱鴻堂法帖)》에는 판각본이 실려있다. 이 첩(帖)의 끝에는 풍도생(豊道生)과 동기창(董其昌)의 발(跋)이 있다.

2. 古詩四帖 拓本
p. 26~39

이 작품은 소주(蘇州)의 예석재(藝石齋) 탁본으로 모두 18장이다. 내용은 묵적본(墨迹本)과 동일한데 끝부분에 해서로 본문의 내용을 다시 적고 있다.

3. 李靑蓮序
p. 40~62

《李太白 冬夜於隨州紫陽先生湌霞樓送煙子元演隱仙城山序》
겨울밤 수주의 자양선생의 찬하루에서 연자원연을 보내고 선성산에 숨으면서 짓다.

吾與霞子元丹	내 노을 같은 원단구(元丹丘)와
煙子元演	안개 같은 원연(元演)과 함께 했는데
氣激道合	기운도 세차고 도(道)가 서로 맞아
結神仙交	신선만나 함께 교제하니
殊身同心	몸은 달라도 마음은 하나 같았기에
誓老雲海	늙도록 구름 바다에서 지내자는 맹세는
不可奪也	누구도 빼앗을 순 없었네
歷攷(行)天下	천하를 다니며 세월을 보내고
周求名山	이름난 산을 찾아 돌아다니다가
入神農之故鄉	신농씨(神農氏) 고향에 들어가서
訪(得)胡公之精聿(術)	호공(胡公) 선인(仙人)의 정기와 도술 찾아보았네
胡公身揭日月	호공(胡公)께선 몸에 해와 달을 걸고서
心飛蓬萊	마음대로 봉래산(蓬萊山)을 날아 다니며
起飡霞之孤樓	일어나면 찬하루(飡霞樓)에서 이슬 먹고
鍊吸景之精氣	몸 단련하며 햇볕의 정기를 마시었지
延我數子	나와 몇몇 아이들 이끌고서
高淡(談)混元	수준높게 우주의 도리를 토론했는데
金書玉訣	선인(仙人)들의 글씨와 비결이
盡在此矣	모두 이곳에 있네
白乃語及形勝	내가(이백) 곧 형세가 뛰어나가 말했고
紫陽乃(因)大誇其仙城	자양선생도 선성(仙城)을 크게 자랑했기에
元侯聞之	원단구(元丹丘)와 원연(元演)이 그것을 듣고
乘興將往	흥이 올라 장차 한번 가보자고 하였지
別酒寒酌	이별주 쓸쓸히 잔 나누면서
醉靑田而少留	취하여 푸른 밭에 잠시 머물렀는데
夢魂曉飛	꿈속의 넋 새벽되지 날아가 버리고
渡綠(淥)水以先去	녹수(淥水)를 건너서 먼저 떠나갔네
吾不凝滯於物	네 사물에 구속되지 않고
與時推移	시류에 따라서 흘러다니며
出則以平交王侯	세상 나가면 왕과 제후들과 자유로이 사귀고
遁則以俯視巢許	숨어서는 높은 곳에서 소부(巢父)와 허유(許由)를 내려다 보리.
朱紱狎我	붉은 인끈의 벼슬아치 나를 업신여기지만
綠蘿未歸	푸른 옷 입고서 아직도 돌아가지 못하네
恨不得同棲煙林	함께 안개숲에서 살지도 못하는 것 한탄하며
對坐松月	소나무와 달만 마주하고 앉아있네

有所感歎(款)然	진심으로 대하는 느낌이 있어
銘契潭石	못가의 돌에 글로 새기고서
乘春當來	봄 되면 응당 돌아오리라
且抱琴臥花	또 거문고 안고 꽃속에 눕기도 하며
高枕相待	배게 높여 서로를 기다리리라
(詩)以寵別	사랑하면서도 이별하니 시로 짓고
賦而贈之	글로 지어서 그것을 드리노라

※ 자양선생(紫陽先生)은 성(姓)이 호(胡)씨로 고죽원(苦竹院 : 초나라의 관문에 있음)에 살면서 그 사는 곳을 찬하루(飡霞樓)라고 하였다. 그는 도교(道敎)에 뜻을 둔 신선으로 진인(眞人)으로 불렸다. 신선이 거주하던 선성(仙城)에서 지냈다한다. 이백(李白)이 호북(湖北)에서 그의 절친이었던 원단구(元丹丘)를 만나서 그의 추천으로 그의 스승인 자양선인을 원연(元演)과 함께 뵈었는데, 함께 지내면서 매우 즐겁게 지냈다고 한다. 자양선인이 피리를 불고, 이백이 생황(笙簧)을 불고, 한동태수였던 원연(元演)이 춤을 췄다고 한다. 그해 겨울 이곳을 떠나야 하는 원연(元演)을 보내면서 쓴 시이며, 훗날 다시 그에게《억구유기초군원람군(憶舊游寄譙郡元參軍)》이라는 시를 또 보냈다. 이 시는 세사람이 수주(隨州)에서 함께 보냈던 내용을 쓴 시이다.

주 • 元丹(원단) : 원단구(元丹丘) 또는 단구자(丹丘子), 단구생(丹丘生)으로 불렸는데 원래 단구(丹丘)의 뜻은 신선이 사는 전설상의 신비한 장소라는 의미이다. 이백의 친구였던 그는 그의 시에 자주 등장하는 인물이다. 벼슬을 버리고 이백보다 먼저 장안(長安)을 떠나 서악(西岳)으로 들어가 신선의 경지를 즐기며 당시에 큰 존경을 받았던 인물이다.
이백이 지은 원단구가(元丹丘歌)에는 그가 신선을 사랑하였고, 아침이면 영천의 맑은 물을 마시며 지냈다고 한다.
• 元演(원연) : 이백의 친구도 그의 시에도 자주 등장하는 인물이다. 개원(開元) 23년(735년)에 태원(太原)을 같이 유람하면서《태원조추(太原早秋)》를 지었고, 헤어진 뒤 훗날 그에게《억구유기초군원람군(憶舊游寄譙郡元參軍)》이라는 글을 지어서 보내기도 하였다.
• 雲海(운해) : 바다처럼 널리 깔린 구름으로 곧 신선이 사는 신령하고 깊은 곳을 의미한다.
• 神農(신농) : 염제(炎帝)라고 하는 중국의 시조 황제로 불을 다스리며 의약과 농업의 창시 황제로 알려져 있다.
• 胡公(호공) : 자양선생(紫陽先生)으로 불리며 찬하루에서 지내는 신선을 말한다.
• 飡霞(찬하) : 도교에서 신선들의 수련 방법의 하나인데, 해는 노을의 열매이며, 노을은 또 해의 정기이므로 이것을 먹고 신선이 되어 간다는 것이다. 찬하루는 수주(隨州)의 고죽원(苦竹院)에 세워져 있다.
• 吸景(흡경) : 도교에서 신선들의 수련으로 해가 곧 노을의 열매로 여기며 이것이 정기를 기른다는 신선이 되는 도술의 한 방법이라는 것이다.

- 混元(혼원) : 우주의 도(道)의 근원.
- 金書玉訣(금서옥결) : 도가(道家)에서 신선들이 쓰는 글과 신비로운 비책이나 비결을 기록한 책.
- 白(백) : 여기서는 작자인 이백(李白) 자신을 말한다.
- 紫陽(자양) : 여기서는 자양선인인 호공(胡公)을 뜻한다.
- 仙城(선성) : 신선이 거주하던 성으로 자양선인이 거처하는 곳.
- 元侯(원후) : 원단구(元丹丘)와 원연(元演)을 뜻한다.
- 淥水(녹수) : 상강(湘江)의 동쪽에 흐르는 강이름.
- 凝滯(응체) : 막히거나 구속되는 것.
- 推移(추이) : 사물의 변해가는 과정, 경향.
- 巢許(소허) : 은자로 지냈던 소부(巢父)와 허유(許由)로 고대 중국에서 요순시대에 현인들이었
 는데 요임금이 천사를 물려주려하자 거절하고 숨어살았다고 한다.
- 朱紱(주불) : 붉은 인끈으로 벼슬을 의미한다.
- 綠蘿(녹라) : 녹색의 고운 비단. 평범한 낮은 관리들 또는 평민들을 의미.
- 款然(관연) : 진심으로 정성껏 대하는 것.

p. 62~78

《悲淸秋賦》

登九疑兮望淸川	구의산(九疑山) 올라 푸른 내 바라보는데
見三湘之潺湲	삼상(三湘)강물 보니 잔잔히 흘러가네
水流寒以歸海	물 흘러 차갑게 바다로 가고
雲橫秋而蔽天	구름 지나며 가을 하늘 가리고 있네
余以鳥道計於故鄕兮	나 새 길따라 고향 돌아가려는데
不知去荊吳之幾千	형오(荊吳)땅 몇 천리 되는지 알 수가 없도다
於時西陽半規	때마침 서쪽 지는 해 연못 반 쯤 비치다가
映島欲沒	섬 비치고 사라지려 하고 있네
澄湖練明	맑은 호수 밝게 물들어 가는데
遙海上月	먼 바다에선 달이 떠오르고 있네
念佳期之浩蕩	아름다운 시절 생각하니 마음만 우울한데
渺懷燕而望越	아득히 먼 연(燕)땅 그리워하며, 월(越)땅에서 바라보네
荷花落於(兮)江色秋	연꽃 강물에 떨어지는 물색(物色)은 가을이라
風嫋嫋兮夜悠悠	바람 살랑살랑 불고 밤은 걱정만 깊어가네
臨窮溟以有羨	먼 북쪽 큰 바다에 지내는 것 부럽고
思釣鼇於滄洲	창주(滄洲)에서 큰 자라 낚아 올리고 싶네
無修竿以一擧	한번 낚아 올릴 긴 낚시대도 없고
撫洪波而增憂	큰 파도라 마음달래며 근심만 더해가네

歸去來兮人間不可(以)托些 돌아가자 인간 세상에는 몸 맡길 수 없으니
吾將採藥於蓬丘 내 장차 봉래산에서 약초나 캐리라

余喜二詩之淸艶 秋夜對酒錄之 吳郡張旭
내가 이 두수의 시의 맑고 고운 것을 좋아하는데 가을 밤에 술 마시면서 그것을 기록한다.
오(吳)땅의 장욱(張旭)

※이백(李白)의 고향은 원래 서촉(西蜀)으로 사천성(四川省)이며 어린 시절에는 촉(蜀)땅에서 대부분을 보냈다. 여기서 형오(荊吳)는 동쪽땅이며, 연(燕)은 북쪽지방이고 월(越)은 남쪽지방이다. 멀리서 가을날 구의산을 올라서 고향을 바라보며 쓸쓸한 마음을 읊은 시이다.

주 • 九疑(구의) : 순임금이 묻힌 곳인 창오(蒼梧)에 아홉 봉우리가 있었는데 모양이 비슷하여 구분을 하기 어려웠기에 붙여진 산이다. 호남성 영원현(湖南省 寧遠縣)의 남쪽에 있다.
• 三湘(삼상) : 동정호(洞庭湖) 부근에 있는 세 강의 이름으로 소상(瀟湘), 자상(資湘), 원상(沅湘)을 말한다.
• 荊吳(형오) : 오초(吳楚)의 땅으로 강남(江南) 땅, 荊은 楚의 다른 이름이다.
• 佳期(가기) : 미인과의 약속. 좋은 시절.
• 浩蕩(호탕) : 마음이 슬프고 기분이 우울한 모습 또는 넓고 큰 모양.
• 嫋嫋(요요) : 미세한 바람이 나부끼는 모양.
• 悠悠(유유) : 여유롭고 한가롭게 느릿한 모양. 걱정 근심어린 모양.
• 窮溟(궁명) : 장자(莊子)가 말한 북쪽에 있는 큰 바다.
• 鼈(별) : 전설상의 바닷속의 큰 자라.
• 滄洲(창주) : 창해 바다의 물가.
• 洪波(홍파) : 큰 물결. 큰 파도.
• 些(사) : 어조사로 굴원(屈原)의《초사 · 초혼(楚辭 · 招魂)》에는 歸來兮, 不可以托些(돌아가자, 이곳엔 몸을 맡길 수 없도다)고 하였다.
• 蓬丘(봉구) : 중국 전설상의 이름으로 봉래산(蓬萊山)을 말한다. 영주산, 방장산과 더불어 발해 바다 위에 있다고 전하며, 신선들이 살고 있다고 한다.

4. 般若波羅蜜多心經
p. 79~90

이 작품은 장욱의 초서를 비에 새긴 것을 탁본한 것으로 총 29매이며 낙관이 없다.《당송십이명가법서정선(唐宋十二名家法書精選)》의《장욱법서집(張旭法書集)》에 실려 있다.
觀自在菩薩 行深般若波羅蜜多時 照見五蘊皆空度一切苦厄舍利子 色不異空 空不異色 色卽是

空 空卽是色 受想行識 亦復如是 舍利子 是諸法空相 不生不滅 不垢不淨 不增不減 是故 空中無

色 無受想行識 無眼耳鼻舌身意 無色聲香味觸法 無眼界 乃至 無意識界 無無明 亦無無明盡 乃

至 無老死 亦無老死盡 無苦集滅道 無智亦無得 以無所得故 菩提薩埵 依般若波羅蜜多故 心無

罣碍 無罣碍故 無有恐怖 遠離顚倒夢想 究竟涅槃 三世諸佛 依般若波羅蜜多故 得阿耨 多羅三

藐三菩提 故知般若波羅蜜多 是大神呪 是大明呪 是無上呪 是無等等呪 能除一切苦 眞實不虛

故說 般若波羅蜜多呪 卽說呪曰

揭諦揭諦 波羅揭諦 波羅僧揭諦 菩提薩婆訶

觀自在菩薩이 般若波羅蜜多를 깊이 행할때에 다섯가지의 요소가 모두 비었음을 비추어 보고
는 모든 괴로움을 度하였다. 舍利子여, 물질이 공과 다르지 않고 공이 물질과 다르지 않으니
물질이 곧 공이고 공이 곧 물질이며, 감각 생각, 의지와 인식도 역시 이와 같다. 舍利子여, 이
모든 법의 비어있는 모양은 생기는 것도 아니요, 없어지는 것도 아니며, 더러운 것도 아니고,
깨끗한 것도 아니며, 증가하는 것도 아니고, 줄어드는 것도 아니다. 이런 고로 공한 가운데 물
질도 없고 감각, 생각, 의지와 인식도 없고, 눈, 귀, 코, 혀, 옴, 뜻도 없으며, 빛, 소리, 향기, 맛,
접촉, 법도 없고, 눈의 경계 내지 인식의 경계도 없으며, 無明도 없고 無明의 다함도 역시 없고,
늙고 죽는 것도 없고, 늙고 죽음이 다함도 역시 없어서 괴로움, 번뇌, 열반, 수고도 없고, 지혜
도 없으며 얻을것도 역시 없으니 얻는 바가 없는 이유이다. 菩提薩埵는 般若波羅蜜多를 의지
하므로 마음속에 걸림이 없어지고, 걸림이 없는고로 두려움이 없어져 바뀌어 버리는 망상이
있지 아니하므로, 마침내는 涅槃을 이루어 三世의 모든 부처도 般若波羅蜜多를 의지하는 연
유로 끝없이 높고 바른 큰 깨달음을 얻었다. 그러므로 알리라. 般若波羅蜜多는 큰 신령한 주문
이요, 이는 밝은 주문이요, 이는 위없는 주문이요, 이는 동등한 이 없는 주문으로 능히 일체의
괴로움을 없애주고 진실하여 허망하지 않느니라. 故로 般若波羅蜜多를 말하노니 곧 주문하여
이르기를. '가자 가자 저 언덕가자 저 언덕을 다 건너가면 깨달음을 성취하리'

5. 自言帖
p. 92~96

醉顚嘗自言意, 始見公主擔夫爭道. 又聞鼓吹而得筆法. 及觀公孫大娘舞劍而得其神. 自此見漢
張芝草書入聖. 甚復發顚興耳.
有唐開元二年八月望 顚旭醉書

취하여 미친 사람이라는 것은(장욱 본인) 일찌기 스스로 그 뜻을 말한 적이 있는데 처음 공주
의 마부들이 길을 다투어 가는 것을 보았고, 또 고취곡을 듣고서 초서의 필법을 얻었다. 아울
러 공손대랑이 칼을 들고 검무를 추는 것을 보고서 초서의 정신을 얻었다. 이 때부터 한(漢)의
장지의 초서가 성인의 경지에 들어간 것을 본 뒤로부터 더욱 다시금 미친듯 흥을 발산하였을

뿐이다.

당(唐) 개원(開元) 2년(714년) 8월 보름에 장욱이 취하여 글쓰다.

주 • **醉顚(취전)** : 장욱은 술을 좋아하여 늘 취해있었는데 그 때마다 미친듯이 글을 써 내려가곤 하였기에 그를 광전(狂顚), 취전(醉顚)이라 불렀다.
• **擔夫(담부)** : 짐꾼. 마부.
• **鼓吹(고취)** : 후한서(後漢書)의 예의지(禮儀志)에는 황문고취곡(黃門鼓吹曲)을 설명하고 있는데 천자가 여러 신하들과 연회를 즐길 때 연주하던 음악으로 시경(詩經)에 나오는 "둥둥 북을 치는 소리가 나를 고무시키고 머뭇거리는 것이 나를 춤추게 하네"라고 했는데 바로 이것이다.
• **公孫大娘(공손대낭)** : 당나라때 교방(敎坊)의 기생이었는데, 칼춤에 능했다고 한다. 장욱이 처음 그의 춤을 보고서 초서의 필법을 깨우쳤다고 하며, 두보의 시와 글에도 그 춤를 보고 쓴 글들이 있다.
• **張芝(장지)** : 후한 때의 서예가로 字는 백영(伯英)으로 지수진묵(池水盡墨)으로 유명하며 초성(草聖)으로 알려져 있다.

6. 肚痛帖
p. 97~98

忽肚痛不可堪, 不知是冷熱所, 致欲服大黃湯,
冷熱俱有益, 如何爲計, 非冷哉.

갑자기 배가 아파서 견딜 수 없는데, 추워서인지 더워서인지 알지 못하겠다. 대황탕을 복용하려는데 추위와 더위 모두 유익하다. 어찌해야 할런지 추워지지 않을런지.

주 • **肚痛(두통)** : 위와 장의 배가 아픈 복통을 의미한다.
• **大黃湯(대황탕)** : 대황(大黃)과 생강즙을 묵은 쌀과 물에 달여서 먹는 것으로 주로 음식을 먹고 윗배가 그득하게 차고 불러오면서 소화가 되지 않는 것을 토하게 하며 열이 나거나 설사라는 것을 치료한다.

참고 이 帖은 낙관이 없으며 6行으로 총 30字로 된 초서 작품이다. 송(宋) 가우(嘉祐) 3년(1058년)에 돌에 새겼는데, 일설에는 송(宋)의 승려인 언수(彦修)의 글씨라고도 한다.

7. 冠軍帖(知汝帖)
p. 99~100

知汝殊愁, 且得還爲佳也. 冠軍暫暢,

釋當不得極蹤. 可恨吾病來, 不辨行動, 潛不可耳.

그대의 특별한 근심을 알고 있기에 장차 돌아가는 것이 나을 듯하다. 관군(冠軍)으로 원하는
바를 끝내고, 맡은 바를 그만두면 훌륭한 자취를 남길 수는 없다. 내가 병이 생겨 행동을 분별
치 못하고서 이를 감출 수가 없으니 매우 한스러울 뿐이다.

주 • 冠軍(관군) : 군사의 공이 제일 훌륭한 대장군(大將軍)을 의미하는데 위, 진, 남북조시대의 무관
의 호칭이다. 초(楚)의 송의(宋義)와 한(漢)의 곽거병(霍去病) 등이 유명했다.

참고 일설에는 장지(張芝)의 글이라고 알려져 있는데, 이는《역대명신법첩(歷代名臣法帖)》에 있는
한(漢) 장지(張芝)에 이미 똑같은 작품이 실려 있기 때문이다. 그러나 장욱(張旭)의 글은 5行이
고, 장지(張芝)의 글은 6行으로 되어 있고 모두 33字이다.
이것은 고궁박물원(古宮博物院)에 소장된 이종한(李宗翰)의 송 탁본(宋 拓本)으로《대관첩(大
觀帖)》에 실려있다.

※張芝의 冠軍帖

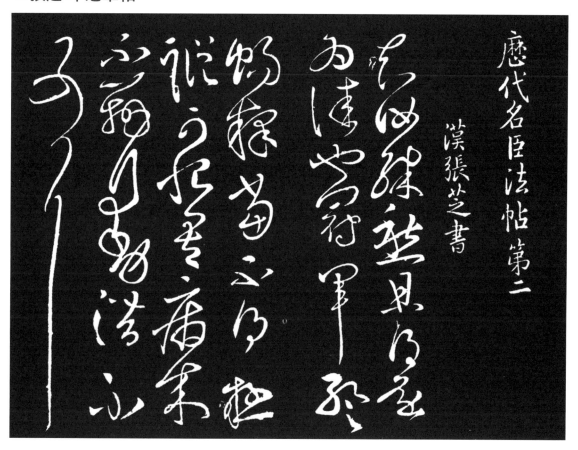

8. 終年帖

p. 101~104

()안의 내용은 해석이 다양하게 된 부분을 참고로 표시한 것임.
『 』안의 내용은 장지(張芝)가 쓴 내용인데 여기는 이 부분이 빠져있어 참고로 보충해 놓았음.

終年纏此, 當治何理耶? 且方有諸分張, 不知比去復得一會. 不講意不意(忘不忘), 可恨汝還, 當思更就理. 所遊悉, 誰同『故數往虎丘, 不此甚蕭索. 祖希時面, 因行藥, 欲數處. 看』過還復, 共集散耳. 不見奴, 粗悉書, 云見左軍, 彌若論聽故也.

한 해가 다 가도록 여기에 얽매여 있는데, 맡은 고을은 어찌 다스려야 할런지? 또 방도는 여러 갈래로 펼칠 수 있지만, 이전에 비해서 다시 기회를 얻을 수 있을지 알 수도 없다. 생각해야 할지 생각말아야 할 지를 말하지 못하겠는데, 그대가 돌아가는 것이 매우 한스럽지만, 그 생각이 마땅히 더욱 적합한 도리라 생각된다. 요 며칠전 모두 돌아보았는데, 누구와 함께 예전 보았던 것을 다시 볼까? 함께 모였다가 흩어져야 할 뿐인데. 사내종이 보이지 않아, 대충 성의없이 편지글 써, 좌군(左軍)에게 보여 일러주는데, 모두 논한 것 같이 들려주어야 할 연고이다.

주 • 終年(종년) : 한 해 내내.
• 意不意(의불의) : 이 부분은 책마다 각각 해석이 다양하게 되어 있는데 ①竟不意, ②忘不忘 등으로도 풀이하고 있다.

참고 이 것은 장지(張芝)가 쓴 것이라고도 전해지는데 본 작품은 고궁박물원의 《대관첩(大觀帖)》에 있는 이종한(李宗翰)의 송탁본(宋拓本)이다.

索引

ㅈ

編著者 略歷

성명 : 裵 敬 奭
아호 : 연민(研民) 1961년 釜山生

▪ 수상
• 대한민국미술대전 우수상 수상
• 월간서예대전 우수상 수상
• 한국서도대전 우수상 수상
• 전국서도민전 은상 수상

▪ 심사
• 대한민국미술대전 서예부문 심사
• 포항영일만서예대전 심사
• 운곡서예문인화대전 심사
• 김해미술대전 서예부문 심사
• 대한민국서예문인화대전 심사
• 부산서원연합회서예대전 심사
• 울산미술대전 서예부문 심사
• 월간서예대전 심사
• 탄허선사전국휘호대회 심사
• 청남전국휘호대회 심사
• 경기미술대전 서예부문 심사
• 부산미술대전 서예부문 심사
• 전국서도민전 심사
• 제물포서예문인화대전 심사
• 신사임당이율곡서예대전 심사

▪ 전시출품
• 대한민국미술대전 초대작가전 출품
• 부산미술대전 초대작가전 출품
• 전국서도민전 초대작가전 출품
• 한 · 중 · 일 국제서예교류전 출품
• 국서련 영남지회 한 · 일교류전 출품
• 한국서화초청전 출품
• 부산전각가협회 회원전
• 개인전 및 그룹 회원전 100여회 출품

▪ 현재 활동
• 대한민국미술대전 초대작가(한국미협)
• 부산미술대전 초대작가(부산미협)
• 한국서도대전 초대작가
• 전국서도민전 초대작가
• 청남휘호대회 초대작가
• 월간서예대전 초대작가
• 한국미협 초대작가 부산서화회 부회장 역임
• 한국미술협회 회원
• 부산미술협회 회원
• 부산전각가협회 회장 역임
• 한국서도예술협회 회장
• 문향묵연회, 익우회 회원
• 연민서예원 운영

▪ 번역 출간 및 저서 활동
• 왕탁행초서 및 40여권 중국 원문 번역 출간
• 문인화 화제집 출간

▪ 작품 주요 소장처
• 신촌세브란스 병원
• 부산개성고등학교
• 부산동아고등학교
• 중국 남경대학교
• 일본 시모노세끼고등학교
• 부산경남 본부세관

주소 : 부산광역시 중구 해관로 59-1
 (중앙동 4가 원빌딩 303호 서실)
Mobile, 010-9929-4721

月刊 書藝文人畵 法帖시리즈 51 장욱서법

張 旭 書 法 (草書)

2024年 4月 1日 초판 발행

저 자 배 경 석

발행처 書藝文人畵 서예문인화

등록번호 제300-2001-138
주소 서울시 종로구 인사동길 12, 310호(대일빌딩)
전화 02-732-7091~3 (도서 주문처)
 02-738-9880 (본사)
FAX 02-725-5153
홈페이지 www.makebook.net

값 12,000원